2週學會
素描畫！

不必靠天份，只要跟著描、照著畫
就能從0開始學會58個素描技法

Masao Yamada
超人氣繪畫教室講師 山田雅夫 / 著

曾盈慈 / 譯

晨星出版

「想開始學素描」、「希望能更精進素描的畫技」……

本書為了抱持著上述的想法的人而誕生，是一本專門介紹「素描基礎」的入門書籍。

本書的一大特點在於，從優秀範例與修改例子的比較中歸納出繪畫的重點，同時藉著描圖的練習，使畫技突飛猛進。

截至今日為止，我執筆寫過不少關於素描的工具書，大部分都是從範例破題進行素描技巧的說明。雖說用完美的範例向讀者們說明繪圖技法是理想的方式，但是，讓讀者們比較看看「這張圖哪裡怪」的修改例子，也具有同等的參考價值。

在本書中，我將汲取自己在各式各樣的社區教室中，修改過許許多多素描案例的經驗，利用這些修改的例子，為讀者指出「往往在不經意間犯下的錯誤」，或是「容易畫錯的部分」，並與優秀的範例互相比較。這些被修正的重點正是你稍微改變思考方式，就能使畫技進步的祕訣。

另外，本書更由能夠「直接描圖」的版面設計所構成。

希望讀者們能喚醒兒時學習書寫國字的記憶，我想多數人都是透過「描寫」的方式記得國字的筆劃順序。其實，這個方法套用在素描的學習上也有卓越的成效。牢牢記住那些在修改例子中被指出容易畫錯的原因，一邊跟著優秀範例描繪的話，就能掌握素描的基本技巧，任誰都能讓素描的功夫更上一層樓。

從畫出筆直的線條開始，到畫面透視感、富含深度的表現方式，本書共規劃了二週的課程，目的是讓讀者領略猶如建築物地基般重要的素描基本技巧。全書共有58課，當然其中或多或少也會出現讓讀者感到棘手的課程內容。

說到底，素描本是讓人愉悅的事物。重視自己「想要畫得更好」的心情，抱持著樂觀的態度看待素描的困難之處，愈能深刻體會到自己循序漸進成長的喜悅感。身為作者，最開心的事情莫過於本書成為讀者開始享受素描的契機。

那麼接下來，素描課開始上課囉！

山田 雅夫

本書使用方法

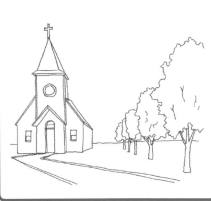

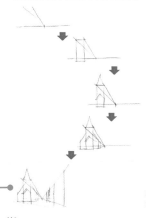

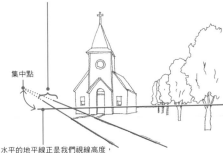

第 Lesson4 12 天
利用具有建築物
及樹木的風景練習
表現圖像深度
▶綜合練習

線條的數量不多，但無論哪一條都要忠實呈現出畫面的透視感

作為綜合練習的題材，本課要利用包含建築物及樹木的風景來練習描繪畫面的深度。這裡應用到第102頁樹木與第114頁建築物的練習技巧。注意每一個物件的繪製訣竅，挑戰看看富含透視感的風景畫吧！

優秀的範例

草稿的筆順

修改的例子

假設通往教會的通道是一條平坦的道路，那麼代表道路兩側分界的線條往遠處延伸的話，會聚集在一個集中點上，且集中點應該要位於視線水平線上的某處。在這個修改範例中，集中點的位置遠遠偏離了視線水平線。

集中點

水平的地平線正是我們視線高度，集中點應位於這條線⋯⋯

116

從說明文字瞭解本次課堂內容
只要讀過說明文字，就能抓到下筆時的重點。

比較優秀範例與修改例子之間的不同之處
連同註解一起閱讀，認識錯誤的繪圖方式，更易於理解畫圖的重點。

確認草稿的筆順
這邊介紹的是用鉛筆作畫的「下筆順序」，「該從哪邊開始描繪」就能一目瞭然。

藉由修改的例子，確認容易畫錯的部分吧！
此處說明的是畫作中「好像哪裡怪怪的」、「該怎麼畫才好」的部分。留意這些重點，一邊描繪看看，就能輕易掌握畫圖的訣竅！

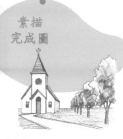

素描
完成圖

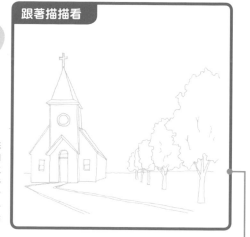

跟著描描看

Point

我們常用建築物或樹木的組合來呈現畫面的深度。在本課的構圖中，從我們面前延伸至教會的通道也是描繪的重點之一。描繪出道路寬度的兩條線也跟建築物一樣，會集中在遠處的一個點上。雖然道路與建築物的集中點不同，但集中點都會在地平線上的某處。

建議讀者比較看看自己畫的成品跟範例，試著思考兩者不一樣的地方。

確認素描完成圖與 Point

這裡介紹了繪製草稿與線稿時的一些小訣竅，從這裡開始牢記繪圖的重點吧！

線稿的筆順

試著畫畫看

跟著描描看吧！

一邊回想描圖的重點，一邊試著描繪出線條。

117

確認線稿下筆的順序

讀者時常會疑惑該從哪裡開始畫，本部分主要說明畫筆畫出線稿的順序。

試著畫畫看吧！

完全憑自己的力量畫圖，考驗一下真本事！

讀者限定無料「描圖練習簿」下載方法

本書所附的「描圖練習簿」（PDF 形式）開放讓讀者免費下載使用，請連接網路並輸入以下網址。

「描圖練習簿」下載網址：

http://www.njg.co.jp/c/5570sketch_nazori.zip

※ 所有字元都是「半形英數字」。
※ 檔案以 zip 形式進行壓縮，再請讀者自行解壓縮使用。
● 列印時請選用 A4 紙張，「頁面大小調整」項目請選擇「符合」。

※ 輸入網址時請再次確認是否為半形字，以及輸入網址是否有誤。
※ 本公司不承擔因不明原因導致檔案無法下載、開啟等責任，敬請見諒。
※「描圖練習簿」終止下載的時間不會另行公告，請讀者們理解。

準備素描的道具吧！

①畫草稿用的鉛筆與橡皮擦

選用 2B、B、HB 濃度的鉛筆即可。推薦使用三菱鉛筆製造的「Uni」系列。橡皮擦的部分，購買一般市面上販賣的橡皮擦就可以了！

②畫線稿用的色筆

如果之後會用水彩顏料上色，推薦使用耐水性強的水性色筆或油性色筆畫線稿。選擇黑色墨水、粗細則以 0.3mm 至 0.5mm 左右的筆最為適切。在我的素描教室中，Nouvel「Graphic」系列與三菱鉛筆的「JET STREAM」系列受到大家推崇，即便是初學者使用起來也能得心應手。若最後要用色鉛筆（油性＝一般的色鉛筆）完成畫作，就使用市面上販售的水性色筆畫線稿吧！

③素描簿

考量到適合帶到戶外寫生的輕便程度，尺寸、材質、重量就會是選擇的優先要素。B5（或者最大到 A4）尺寸的寫生簿不僅能放進隨身包包，也十分方便攜帶。

舉例來說，我最推薦 MUSE 的「Picture 15」（B5 大小），與 SM 尺寸的「Lamp light」寫生冊，兩者的用紙皆擁有良好的水彩顯色度、且保濕性出眾。尤其是「Picture 15」，紙質的吸水性適中，是顏色層次表現相當優秀的中性紙素描簿。另外，畫線條的技術爐火純青之前，選擇平價素描簿來練習就十分足夠了。

※ 有關工具的使用方法，請參閱 Q & A（第 28、44、80 頁）。

目　次

Part1　描繪「筆直的線條」與「橢圓形」

Part2　用各式各樣的線條描繪身旁的事物

Part3 描繪彎曲的線條與陰影

Part 4 練習畫出圖形的「深度」

Part 5 替圖形加上深淺變化

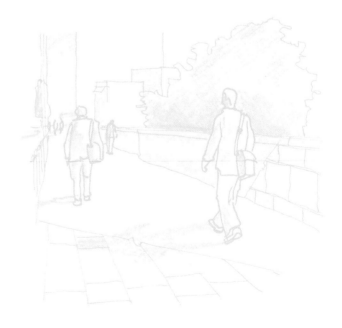

Part 1

描繪「筆直的線條」與「橢圓形」

第 1 天

不用直尺，畫出「橫線」

從垂直排列的五個點水平畫出橫線

　　素描的基本功夫，不外乎是能夠畫出筆直的線條。只要能畫出直線，就能確實地描繪出物體的形狀。讓我們先從畫出橫線（水平線條）的練習開始吧！首要目標是在不使用直尺的情況下，畫出筆直的橫線。

草稿的筆順

　　由於這是相當基礎的練習，請牢牢記住「由左至右拉出線條」的原則，用鉛筆進行草稿的繪製。我們能看見左邊有 5 個黑點，它們是繪製線條的起始點。由上方開始至第 5 個黑點進行練習。範例中有 3 個群組，第 2 與第 3 個群組同樣是練習的課題。第一步從 5 個黑點開始，順著向右拉出線條。接著，請在互相平行的兩條線中間，再畫上一條同樣筆直的線。

優秀的範例

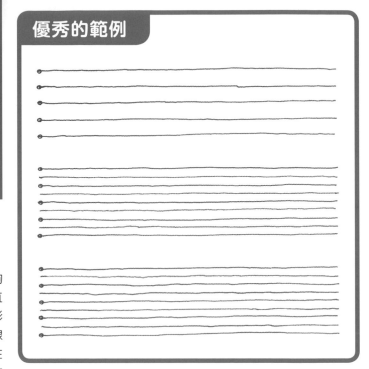

修改的例子

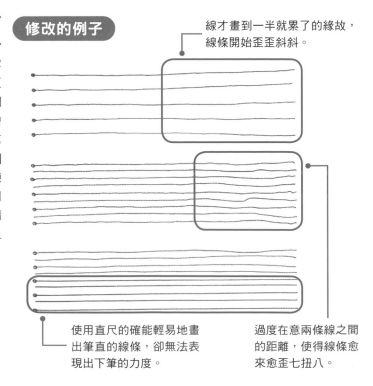

線才畫到一半就累了的緣故，線條開始歪歪斜斜。

使用直尺的確能輕易地畫出筆直的線條，卻無法表現出下筆的力度。

過度在意兩條線之間的距離，使得線條愈來愈歪七扭八。

素描
完成圖

Point

　　這是最基本、也是最希望各位能反覆不斷練習的主題。記得畫線的時候別讓後半段的線條飄移喔！衷心希望各位能利用硬筆或色筆練習描線，但初學者用鉛筆練習也無妨。在不使用直尺的情況下能夠畫出 20 公分左右、筆直的線條是最理想的狀態。

線稿的筆順

　　一般來說，畫草稿與畫線稿時的下筆順序不盡相同，但在這一課的練習當中，它們的順序會是一樣的。草稿與線稿的相異之處在於是否能用橡皮擦進行修正。利用鉛筆描繪出的草稿，隨時可以用橡皮擦將畫歪的線擦掉，然而用色筆繪製的線稿，則無法擦掉重畫。畫線稿時，由於不會照實描繪出草稿的每一條線，因此十分講究用畫筆正確地拉出線條的功夫。

跟著描描看

試著畫畫看

從橫向排列的五個點垂直畫出直線

　　畫完橫向（水平）的線條，接下來我們將開始描繪縱向（垂直）的線條。畫直線的功夫相較於橫線要來得困難幾分。由於畫直線是繪製建築物外觀等最基本的技巧，所以要紮紮實實地練習哦！

優秀的範例

草稿的筆順

　　依照「由上至下拉出線條」的原則，用鉛筆進行草稿的繪製。我們能看見上方有 5 個黑點，它們是繪製線條的起始點。請由左邊開始至第 5 個黑點進行練習。範例中有 3 個群組，第 2 與第 3 個群組同樣是練習的課題。首先，請從 5 個黑點開始向下拉出筆直的線條。接下來，請在互相平行的兩條線中間，再畫上一條同樣筆直的線。

修改的例子

這是用直尺畫出的線條。我們可以在剛開始練習的時候利用直尺畫出參考用的輔助線。

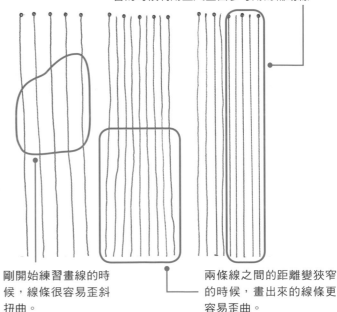

剛開始練習畫線的時候，線條很容易歪斜扭曲。

兩條線之間的距離變狹窄的時候，畫出來的線條更容易歪曲。

素描
完成圖

Point

　這一課所有的線條都是由上至下描繪。因為在日常生活中鮮少有繪製垂直線條的機會，所以我們並不會因為無法順利畫出直線而感到沮喪。也許這個練習題會讓人感到無趣，但繪製直線是一項重要的技巧，請不斷地重複練習吧！

線稿的筆順

　這是畫出筆直垂直線條的練習。

　我們可以試著在同一張紙上，練習畫出筆直的橫線與直線。第 16 頁的練習會再度介紹，但在練習時請別忘了提醒自己，盡可能讓橫線與直線相交的角度接近 90°。

跟著描描看

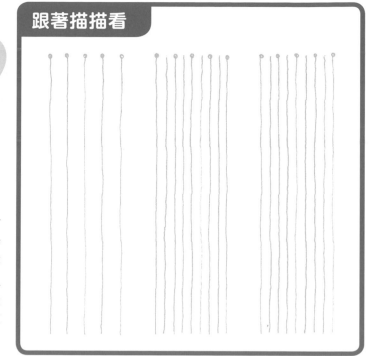

試著畫畫看

畫出筆直的「斜線」

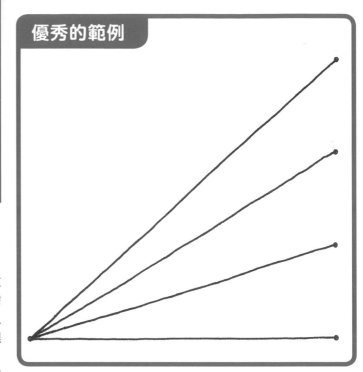

優秀的範例

下意識就想拿出直尺的練習課題

　　繪製筆直的斜線也是一門相當重要的基本功夫。畫圖的時候時常需要用鉛筆畫輔助線，或者作畫時以筆直的斜線將交點與其他點相互連結，特別是繪製建築物等素描時，更為實用。雖然會讓人下意識地想拿出直尺畫線，但還是請各位拋棄直尺練習畫畫看喔！

草稿的筆順

　　說到繪製四條斜線的順序，從角度最陡峭的那條線開始下筆，再逐步往下繪製出斜線會比較得心應手。實際上在畫素描的時候，我們確實也會在一開始就先畫出角度最陡的那條斜線。

　　然而，從水平線開始反向操作，一步步畫出愈來愈陡的斜線也未嘗不可。有些繪者會覺得這樣的方式能逐步地加大線條傾斜的角度，反而更容易下筆。

修改的例子

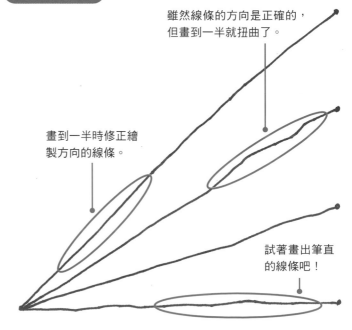

雖然線條的方向是正確的，但畫到一半就扭曲了。

畫到一半時修正繪製方向的線條。

試著畫出筆直的線條吧！

素描
完成圖

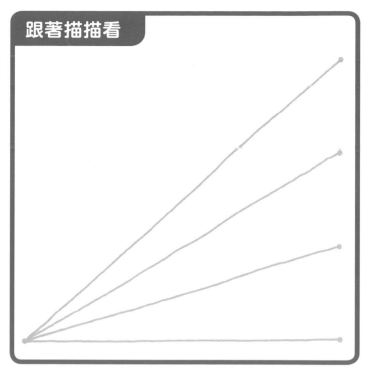

Point

本課的練習目標在於利用筆直的
線條將左邊的點與右邊的點連結起
來。這裡我們練習的是往右上延伸
的線條,但在實際作畫的時候,也
有不少需要應用到往右下延伸線條
的構圖。準備另一張白紙,用相同
的方式進行往右下畫出斜線的練習
吧!

線稿的筆順

只要能掌握繪製斜線的技巧,就
能隨心所欲地描繪各種素描。舉例
來說,我們就能繪製出富含景深的
風景畫或風格細膩的建築物。在
Part4 會再進行更詳盡的說明,敬
請期待囉!

畫畫看
「直角的形狀」
▶ 簡單的房屋

以簡單的房屋為題材,用線條勾勒出直角的牆壁與窗戶

　接著來練習畫直角的形狀吧!回想一下之前練習畫橫線與直線的方法,就能畫出漂亮的直角形狀。本課以形狀簡單的房屋為題材,屋頂與山牆以外的部分都是運用筆直的直線所組成的長方形與正方形繪製而成。這也是重要的基本練習喔!

優秀的範例

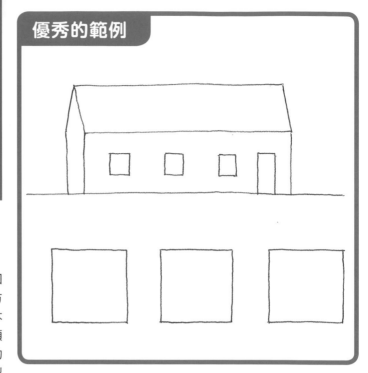

草稿的筆順

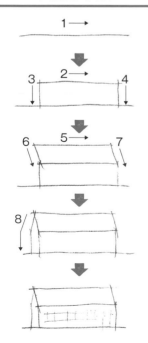

修改的例子

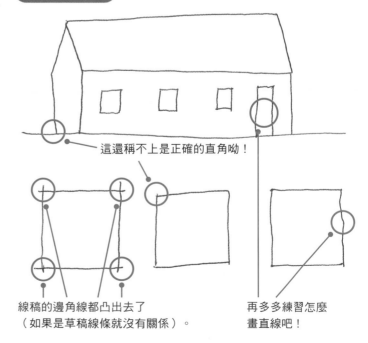

這還稱不上是正確的直角呦!

線稿的邊角線都凸出去了
(如果是草稿線條就沒有關係)。

再多多練習怎麼畫直線吧!

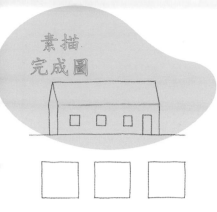

素描
完成圖

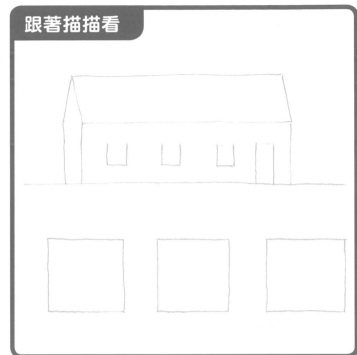

Point

　　畫出十字垂直相交的兩條線也是相當重要的基本功。只要多練習畫正方形等用四個角組成的形狀,繪畫功夫就會更上一層樓。沿著國字「口」的筆劃順序下筆,就能簡單地描繪出形狀。特別留意直角的畫法,試著從比較小的正方形開始,逐步地畫出愈來愈大的正方形吧。

線稿的筆順

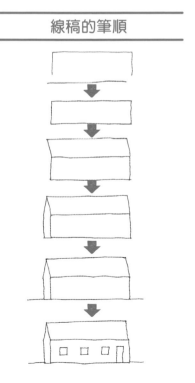

試著畫畫看

畫出「平行的線條」
▶ 四角形收納箱

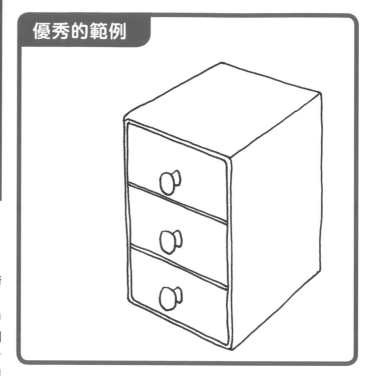

優秀的範例

使分離的兩條直線保持平行，也是既基礎又重要的練習

　讓我們來畫畫看從側面斜斜地俯視收納箱的形狀。先用鉛筆畫草稿，再用色筆勾勒出線稿。畫草稿的時候，利用筆直的線條使收納箱三個面的每一條邊線，都呈現相互平行的狀態。因為兩條平行線中間的間隔很寬，下筆時得要特別注意。

草稿的筆順

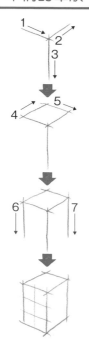

修改的例子

用來表示收納箱背面的線條與底線，位置及方向錯了。

可以看出收納箱上方的面畫歪了。請描繪出互相平行的線條吧！

這個部分用雙線條描繪，會比單線條畫的效果更加寫實。

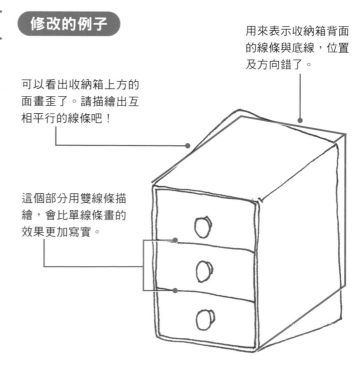

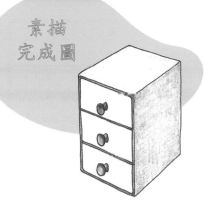

素描
完成圖

Point

　試著在收納箱的主題中練習畫出平行的線條吧！請注意本課範例的構圖，三個面的界線交會之處，幾乎是三個角度相等的夾角。就角度而言，將這三條線各迴轉 120°左右便會重疊在一起。

線稿的筆順

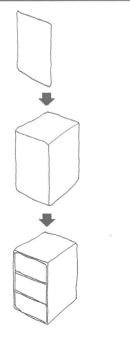

試著畫畫看

無論是哪一條線，
都不能馬虎

　　口紅是一個只要能畫出漂亮的直線，畫起來就特別出眾的題材。用雙線條（兩條線）確實地將口紅的本體與蓋子兩個部分區別開來，會使作品更加寫實。請在兩條線之間留下大約一條線的間距，多加練習就能熟能生巧。

優秀的範例

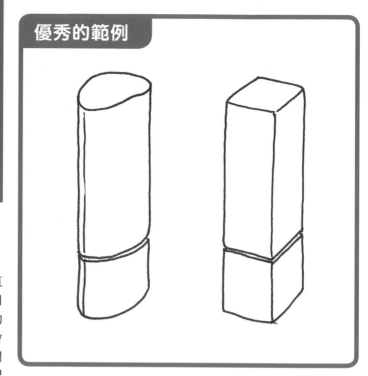

草稿的筆順

修改的例子

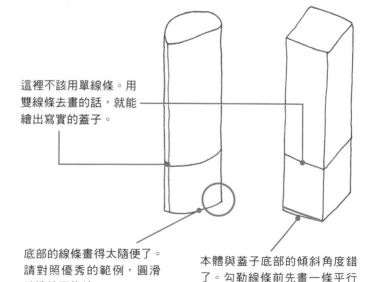

這裡不該用單線條。用雙線條去畫的話，就能繪出寫實的蓋子。

底部的線條畫得太隨便了。請對照優秀的範例，圓滑地連接兩條線。

本體與蓋子底部的傾斜角度錯了。勾勒線條前先畫一條平行的輔助線，有助於畫出正確的斜度。

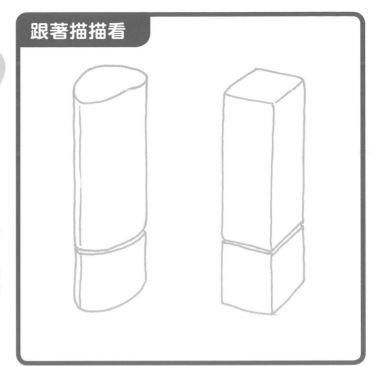

Point

　礙於篇幅有限，我們同時介紹兩種口紅的草稿及線稿的下筆順序。在練習的時候，請先由右邊長方體的口紅開始進行草稿至線稿的描繪，畫完之後再練習左邊的口紅。

線稿的筆順

第 Lesson2
2 天
畫橢圓形

橢圓形，
要從「左下角」下筆

本課準備了兩個橫長的橢圓形；上方的橢圓形略呈扁平狀，下方的橢圓形則是呈現雞蛋的模樣。畫橢圓形有兩種方式，分別是「在長方形中間畫橢圓」以及「先畫出十字線再畫出橢圓」。最理想的橢圓形畫法是從左下角的地方下筆，再沿著順時針的方向畫一圈。

橢圓的畫法①

在長方形中間畫橢圓

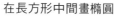

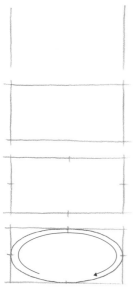

修改的例子

這裡變成了左右兩邊各畫一個半圓後，中間再用直線連結的形狀。橢圓形是左右相互對稱的形狀。

橢圓形是用相互對稱的方式描繪沒錯，但與優秀的範例比較之下，有點朝逆時針的方向傾斜，可惜了呢……。

畫成了過度將重點放在草稿標注的四個點上的形狀。

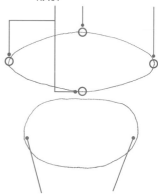

橢圓形是左右對稱的形狀，但這裡的曲線沒有確實地對稱。

素描
完成圖

Point

雞蛋形是與橢圓形十分相似的形狀。相對於十字形的中心軸，橢圓形的上下左右都對稱；另一方面，雞蛋形卻只有其中一條軸線對稱。由於橢圓形與雞蛋形是相像卻又相異的形狀，因此畫橢圓形時要特別注意，別畫成雞蛋形了喔！

跟著描描看

橢圓的畫法②

先畫十字線，再畫出橢圓形

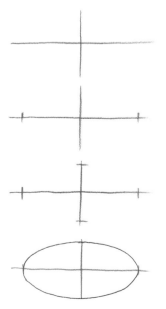

試著畫畫看

第 **2** 天 Lesson 3

畫出立體的橢圓形①
▶膠帶

先畫出平面的橢圓形，
將之平移後就變成立體的橢圓

　本課描繪的方式如同草稿的筆順，上方先各畫出一大一小的橢圓形，下方再畫出同一組橢圓形讓它們互相錯開，圖形就變得立體了。由於兩組橢圓形只是單純錯開，因此大小會是一致的。膠帶的幅寬較寬的時候，底部曲線與直線連結的部分會特別顯眼，畫的時候要多加注意。

草稿的筆順

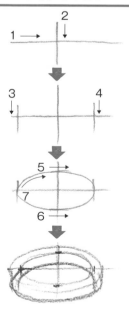

優秀的範例

修改的例子

內側的圓與桌子相接的曲線有點不自然。畫橢圓形草稿的時候，把看不見的部分也一併畫出來的話，描繪出來的形狀會比較自然。

橢圓形下半部的曲線畫得有點像菱形，八成是過於在意輔助線上作為橢圓形標記的點。

看不出是為了畫出與下方桌子相接的模樣，還是從側面看過去的形狀。出現這種狀況的原因，是立體的上下面沒有連接確實的緣故。

素描
完成圖

Point

　優秀的範例中畫了兩個膠帶，兩者的差別是視線的方向（角度）不同。上面的畫採用了俯視的構圖，下面的畫則是從側面看過去的構圖。本課繪圖的目的不是改變橢圓形的大小，而是變換自己的視角，描繪出各式各樣的立體橢圓形。

跟著描描看

線稿的筆順

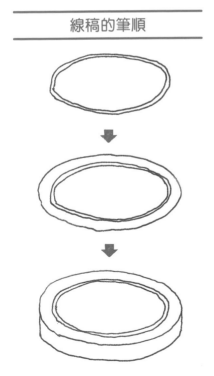

試著畫畫看

Lesson 4

2 天

畫出立體的
橢圓形②
▶ 圓形盤子

**順時針豪邁地
畫出一個橢圓形**

　　愈是單調的形狀，曲線稍有歪曲
的部分就愈是明顯。過度將焦點放
在線條的連接點，圖形的左右兩端
就容易變得尖銳。本課的繪畫祕訣
如同第三張草稿的繪製順序，先畫
出四條輔助的直線，接著將橢圓形
連接在這四條線上。下筆的時候要
先畫出一條筆直的中心線。

優秀的範例

草稿的筆順

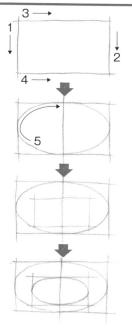

修改的例子

再多練習畫幾次橢
圓形吧！右邊的圓
弧凸出的幅度比左
邊更大，已經變成
蛋形了。

雖然橢圓形本身的
形狀非常漂亮，但
將不同大小的橢圓
形放在相同的圓心
上，圖形就會顯得
不太自然。小橢圓
形的圓心，應該畫
得比大橢圓形的圓
心再下面一點。

素描
完成圖

Point

用色筆進行橢圓形線稿的描繪時，要多加思考從哪裡開始畫線比較理想，筆者推薦從左下角的位置下筆。雖然不用堅持只用一個筆劃畫好橢圓形，但能夠順時鐘旋轉一周就畫出漂亮的線條，也格外令人開心。另外，左撇子的讀者請沿著逆時鐘的方向描繪。

跟著描描看

線稿的筆順

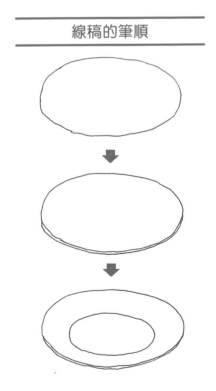

試著畫畫看

Q&A 如何選擇適合的色筆、鉛筆以及橡皮擦來畫素描呢？

Q1：握筆的時候，怎麼掌握筆與紙張之間的角度比較好呢？

A：我平常在素描的時候都會維持 60°左右的角度繪圖。請讀者們拿一把刻度有 30°及 60°的三角尺，試著感受一下以 60°左右的角度運筆的感覺，這個角度應能幫助我們畫出平穩的線條。我們也會根據作畫的目的，改變畫線時運筆的角度，偶爾也會以接近直角的角度畫圖。

Q2：畫草稿的鉛筆用哪種濃度比較剛好？

A：我想只要是在 2B、B、HB 範圍內的濃度，都方便拿來畫素描。主要是考慮到若選用濃度太深的筆芯，之後不易將草稿線擦乾淨。反之，也不推薦各位使用濃度較淡的筆芯，因為它的硬度較高，容易在紙上留下畫線的軌跡。

Q3：畫草稿時用的鉛筆要削到什麼程度才能用呢？

A：我們會讓鉛筆保持在某種尖銳的程度。然而，由於鉛筆只拿來畫草稿，所以下筆時會以容易擦掉為前提。如果鉛筆的尖端太過尖銳，隨著素描用紙與筆芯硬度的不同，有可能發生橡皮擦擦掉鉛筆線之後，卻還遺留著筆跡的狀況。雖然不單是筆尖的問題，有時候也受限於筆壓的力度等因素，但盡可能別把鉛筆削得太尖銳較為理想。

Q4：該怎麼挑選用來擦掉草稿線條的橡皮擦呢？

A：我通常都用市面上販售的橡皮擦。近年來橡皮擦的品質愈來愈好，幾乎沒有什麼劣質品的問題，但要請讀者避免使用鉛筆後端附送的小橡皮擦。小橡皮擦也許還能應付小張的素描紙，但使用一般尺寸的素描紙畫圖時，如果橡皮擦太小，線條擦不乾淨的風險就愈高。

Part 2

用各式各樣的線條
描繪身旁的事物

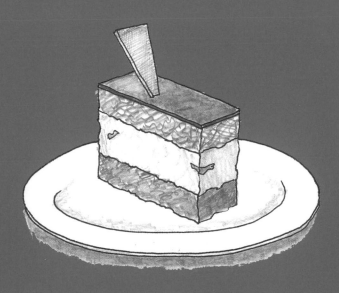

第 Lesson 1

3 天

畫出「往右下傾斜的線條」

▶ 四角形蛋糕

繪製右下傾斜的線條有一定的難度

　　畫小東西的時候，通常可以自由變換繪畫的方向。以本課的題材——蛋糕為例的話，由於往右上的線條較容易繪製，大部分的圖像都偏好使用往右上傾斜的斜線來構圖。本課為了讓讀者多多練習，硬是選擇了較難繪製、往右下傾斜的線條為主的構圖，試著挑戰看看吧！

草稿的筆順

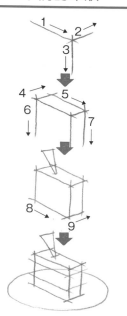

優秀的範例

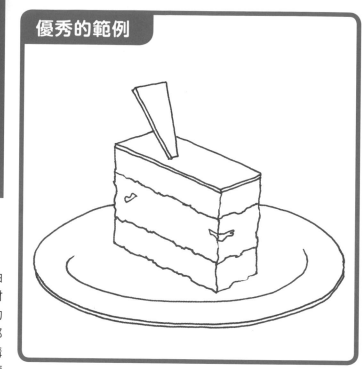

修改的例子

這裡的線條雖然是往右上方傾斜，直線的角度卻畫錯了。請參考優秀的範例，讓相對的線條互相平行。

往右下傾斜的線條有逐漸變成水平線的趨勢，試著讓斜線互相平行吧！

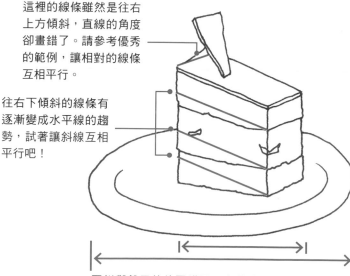

蛋糕與盤子的位置錯了。畫草稿的時候請先注意盤子的圓心，再決定蛋糕兩端的位置。

素描
完成圖

Point

在本課的主題中，不僅要練習
「往右下傾斜的線條」，同時也能
練習繪製區分每一層蛋糕的鋸齒狀
線條。線條的種類富含變化性，各
種各類的線條之於素描更是不可或
缺的。順道一提，我們將在「第
13 天」的課程裡解說鉛筆塗繪的
濃淡表現。

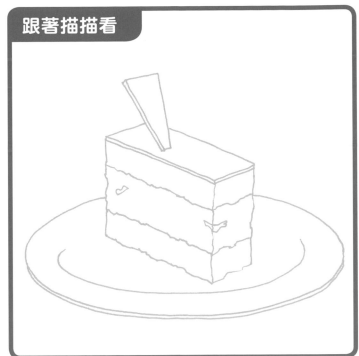

線稿的筆順

試著畫畫看

隨時留意兩兩一組隨機線條的
方向要互相對齊

　現在我們來繪製三本隨意放置的
書本，要在本課的構圖當中畫出各
種不同角度的平行線。練習畫出正
確地互相平行的線條吧！修改的例
子，整體而言雖然畫得有模有樣，
但仔細端詳，卻有幾個細節表現差
強人意。

優秀的範例

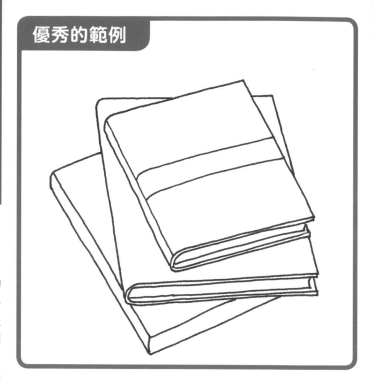

草稿的筆順

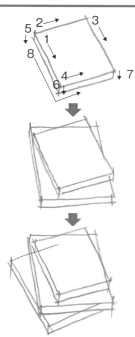

修改的例子

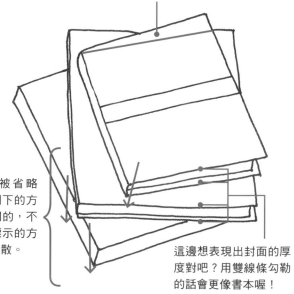

如同紅線所標示的，書本的形狀要畫
得更像長方形一點。

雖然大致上被省略
了，但書背朝下的方
向應該是相同的，不
應該像箭頭標示的方
向一樣各自分散。

這邊想表現出封面的厚
度對吧？用雙線條勾勒
的話會更像書本喔！

素描
完成圖

Point

　由於書背是曲面，因此我們用曲線去描繪，除此之外基本上都是以直線為組合的練習。只要能確實畫出平行的線條，僅僅畫線就能表現出書本的厚度與重疊的模樣。對人類來說，角度稍有偏差都能讓人產生不協調的感覺，所以請盡可能地描繪出正確的角度。

跟著描描看

線稿的筆順

試著畫畫看

清晰地畫出影子的邊緣，就會
變得相當立體！

當我們想呈現周遭事物的立體感
時，陰（繪製物體本身難以被光線
照射到的面）與影（落在地板等沒
有光照的地方）都是必不可少的元
素。用咖啡杯來說明吧！只要依據
光源，加上外部陰影（與物體本身
內部的陰影）的描繪，圖像就會變
得更加立體。

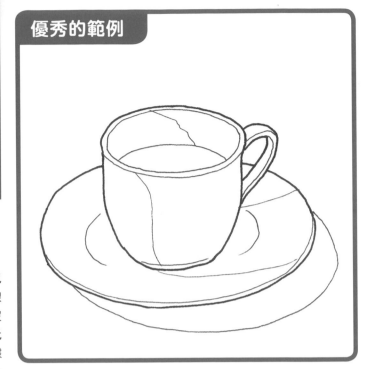

優秀的範例

草稿的筆順

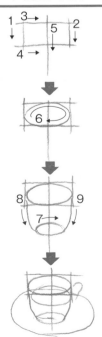

修改的例子

記得畫上杯子內部的陰影。

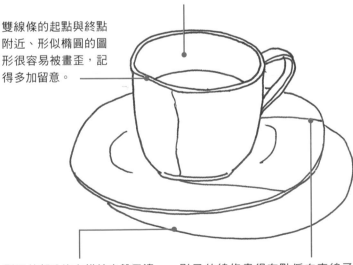

雙線條的起點與終點
附近、形似橢圓的圖
形很容易被畫歪，記
得多加留意。

影子的部分沒有描繪出盤子邊
緣細膩的曲線弧度。這裡的弧
度用線條來表現就足夠了。

影子的線條畫得有點偏向直線
呢。配合盤子的弧度將杯子稍微往
右上移動，看起來就自然多了喔！

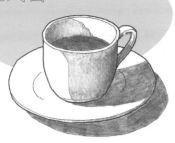

素描
完成圖

Point

　將咖啡杯盤組的杯子與盤子的位置調整到正中間的祕訣，在於剛開始畫草稿的時候要先畫上一條縱向的中心線。因為我們會用橡皮擦將草稿的線條擦掉，所以完成線稿的時候就看不到中心線了。

跟著描描看

線稿的筆順

試著畫畫看

畫出橢圓形的
輔助線
▶ 罐裝咖啡

即便是單純的圓柱體，也得畫
上好幾條橢圓形的輔助線

　本課的題材是罐裝咖啡。除了上
方的橢圓形外，也要確實地將底部
的橢圓形畫出來。在草稿的完成圖
中，會畫上好幾條作為輔助線的橢
圓形。拉環的部分不用畫得很仔細
也沒關係，本課主要練習的是勾勒
出橢圓形的輔助線。

優秀的範例

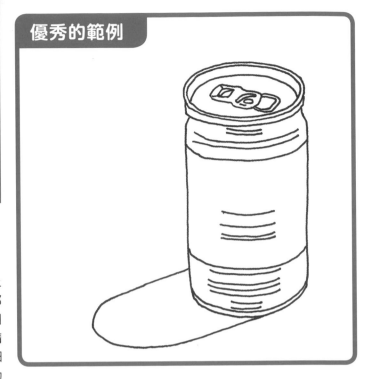

草稿的筆順

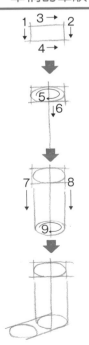

修改的例子

取代文字的線條畫得太像
直線了！記得配合瓶身的
弧度畫成曲線喔。

線條的終點不能留下空
隙。畫線的時候要確實
將線條連接起來。

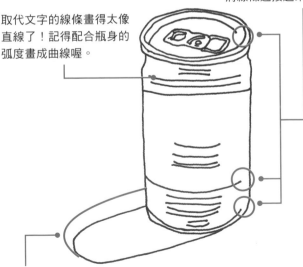

影子的形狀稍微錯誤了呢！只要先畫出罐子底部
的橢圓形當作輔助線，就能畫出正確的形狀。

素描
完成圖

Point

本課我們用簡略的平行線取代了罐裝咖啡上的文字。然而，不僅是罐裝咖啡，也有將商品上為了引人注目、精緻的文字或商品名稱按照原樣畫出來比較好的時候，因此要根據畫圖的目的來判斷是否畫出完整的文字哦！

線稿的筆順

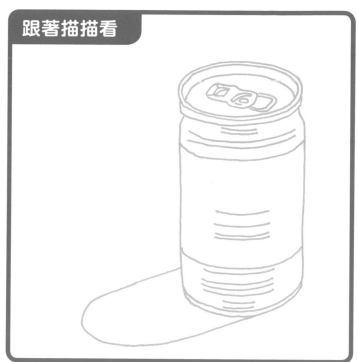

畫出平移的
橢圓形
▶電池

將橢圓形向上平移，
畫出電池凸出的正電極

　本課素描的主題是一大一小並排
的兩顆電池，與前一課同樣都是橢
圓形的應用。電池的形狀也很單純，
卻是考驗你同時畫出數條筆直的線
條與橢圓形功力的題材。上方正電
極的圖形中，只有凸出的部分需要
將橢圓形向上平移後再畫出來。

優秀的範例

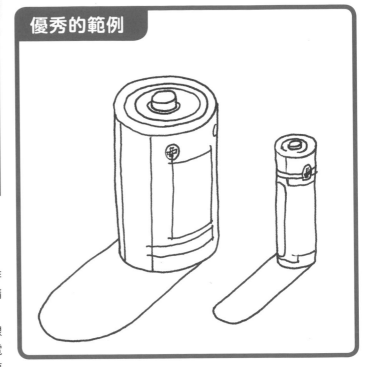

草稿的筆順

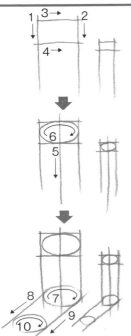

修改的例子

電池正電極的圓形會比周圍更凸出一
點。從傾斜的角度下筆的話，要畫在
比橢圓形的中心點稍微偏上的位置。

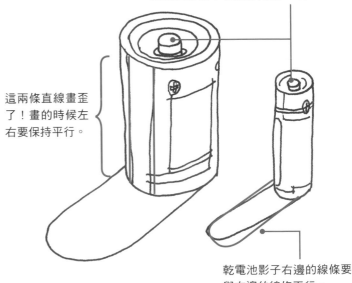

這兩條直線畫歪
了！畫的時候左
右要保持平行。

乾電池影子右邊的線條要
與左邊的線條平行。

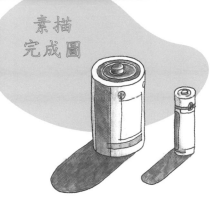

素描
完成圖

Point

　雖然兩個電池的大小不同，但只要能將橢圓形畫在正確的位置，就能畫出漂亮的形狀。本課同時介紹了兩個電池草稿與線稿的筆順，但實際練習的時候，請先練習畫出其中一顆的線稿，再著手畫下一顆。

跟著描描看

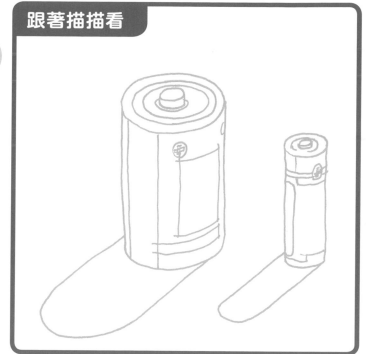

線稿的筆順

試著畫畫看

在草稿中畫出
看不見的部份
▶ 紙杯

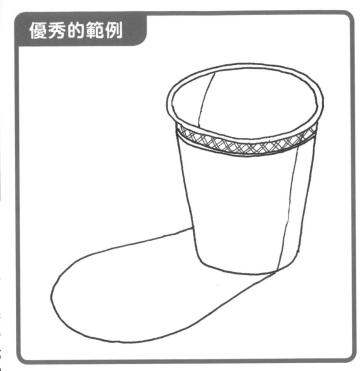

優秀的範例

在草稿中畫出底部的
橢圓形吧！

　先看範例的紙杯，它是一個由少
數的線條組成、非常簡略的形狀。
畫草稿的時候最重要的莫過於要畫
出哪些輔助線。不只是紙杯可以看
到的部分，連紙杯後面看不見的部
分都要確實地畫出輔助線。讓我們
開始練習為看不見的部分畫出輔助
線吧！

草稿的筆順

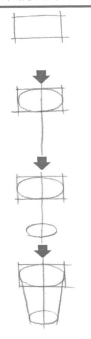

修改的例子

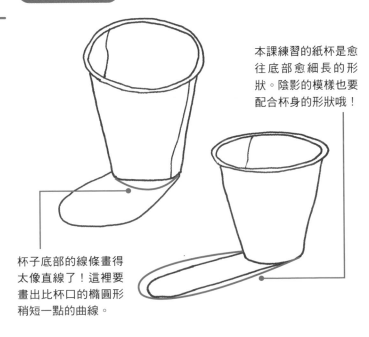

本課練習的紙杯是愈
往底部愈細長的形
狀。陰影的模樣也要
配合杯身的形狀哦！

杯子底部的線條畫得
太像直線了！這裡要
畫出比杯口的橢圓形
稍短一點的曲線。

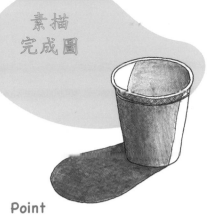

素描
完成圖

Point

繪製草稿的第一步是畫出杯口的橢圓形與中心線。畫橢圓形的方法有兩種,一種是先畫出長方形再畫橢圓;另一種是先畫中心十字線再畫出橢圓形。本課使用的是長方形的草稿繪製方式。

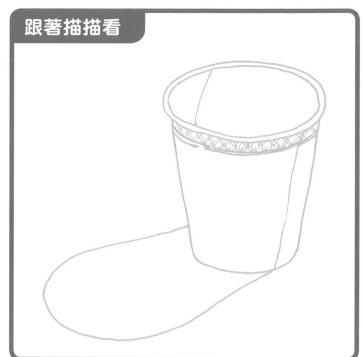

線稿的筆順

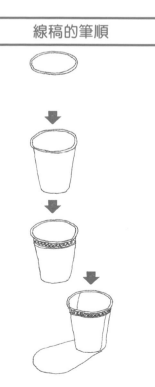

試著畫畫看

第 Lesson4

4 天

畫出由兩個橢圓組合的形狀

▶蠟燭

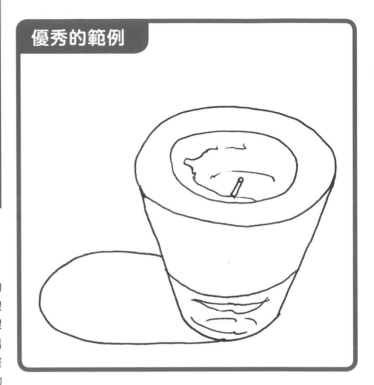

能夠畫出兩個中心點相同又漂亮的橢圓形就 OK 了

　本課的題材——蠟燭也是單純的立體圖案，因此只要橢圓形的曲線稍有歪曲就會非常明顯。與前一課的題材相異之處在於，為了表現出玻璃的厚度，相當講究能適當地畫出兩個中心點相同的橢圓形的功夫。

草稿的筆順

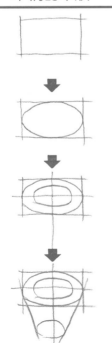

修改的例子

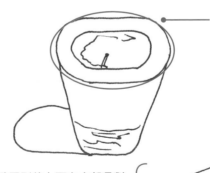

將圓剖半，會發現這個圓是由兩個半圓形加上一個四角形組成的形狀，且沒有左右對稱。試著畫出左右對稱的橢圓形吧！

橢圓形的上下左右都是對稱的。這張圖的橫軸已經往右上方偏移了，底部也犯了相同的錯誤。只差一點就很完美了，要多留意橢圓形的軸線是水平的。

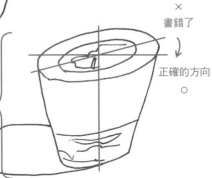

×
畫錯了

正確的方向
○

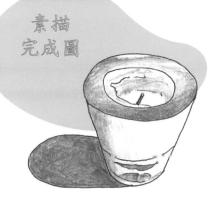

素描
完成圖

Point

由於蠟燭的形狀相當單調，當你想強調立體感的時候可以畫出照映在桌面上的影子。然後，在草稿階段要先畫出玻璃容器底部的大小。另外，將玻璃容器的上方用鉛筆上色，成品就會更加寫實喔！

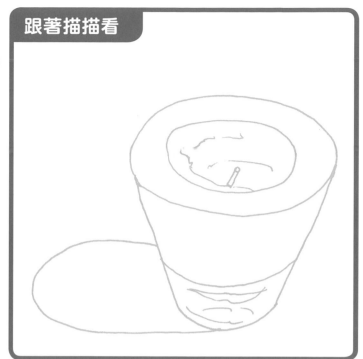

線稿的筆順

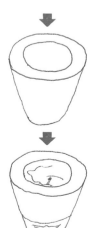

試著畫畫看

43

Q&A 該怎麼挑選
用來畫素描的紙張呢？

Q5：用色筆畫線的時候，小指頭應該與紙張表面分開嗎？

A：當我在社區教室進行素描教學，學員看到我畫圖的姿態後常向我提出這個疑問。他們看我在畫線的時候，小指頭似乎會稍微離開紙張表面浮在空中。實際上的情況是，我的小指頭會稍微接觸紙張，並將它當成導軌般拉出線條。說實話，我們時常會在畫草稿的時候繪製多不勝數的線條，接著是畫線稿的階段，手指頭緊貼紙張表面勾勒線條的話，往往容易將紙張弄髒。為了不讓紙張汙損，將手指與紙張表面分開確實是比較適當的繪畫方式，但如果以畫出平穩線條為優先考量的話，畫圖的時候就讓小指頭稍微接觸紙張表面吧！

Q6：您都用哪一種紙張描繪本書所提及的素描題材呢？

A：最優異的紙張能用畫筆勾勒出大量且平穩的線條，一般而言挑選表面平滑的紙張就可以了。另外，富有彈性、不易破損的紙張也是優良的選擇。

要更進一步詳細說明的話，思考「畫好素描的線稿後要如何上色」，紙張的選擇性就更豐富了。若以表現出水彩的筆觸為優先，選擇表面粗糙的紙張也沒什麼關係，但這種情況下用色筆畫的線稿就容易出現斷點。

我十分重視紙張表面的平滑度與彈性強度，且相當要求水彩上色後的顯色度。在紙張的選用上，MUSE 的「Bresdin」平滑度與筆觸效果較為優異，「Lamp light」的特色則是不易破損；想要優秀顯色度的話，我就會選用「White WATSON」的紙張。

Q7：紙張有正反面的差別嗎？

A：正如你所言，畫圖前要先仔細觀察紙張表面區分出正反兩面。通常會用紙張正面作畫，然而根據畫圖的表現技法，有時用反面來畫圖效果反而更好。

Q8：該如何選擇素描紙的顏色呢？

A：素描紙的選擇會因「是否上色」而有所不同。接近白色的紙張上色後的色彩顯色較美，但是在日照強烈的日子裡到戶外寫生時，純白的紙張反而會讓你感到格外刺眼，即便在陰影處作畫仍會對眼睛產生負擔。有過這樣的經驗後，如果今天要到室外寫生，我就會選擇攜帶象牙色系的素描紙。在室內畫圖的話，就不用擔心對眼睛造成負擔的問題了。根據畫圖的地點與題材，選用不同的素描紙較為理想。

Part 3

描繪彎曲的線條與陰影

畫出左右對稱的曲線

▶紅酒瓶

因為圖案簡單，稍微畫錯看起來就很怪

　這次我們要來練習勾勒出紅酒瓶的輪廓線（外形線）。由於圖形相當簡略，稍微畫錯哪一條曲線（圓弧）的起點或角度，看畫的人就會覺得「哪裡怪怪的」。練習的時候要邊注意自己是否確實畫出左右對稱的圖形喔！

優秀的範例

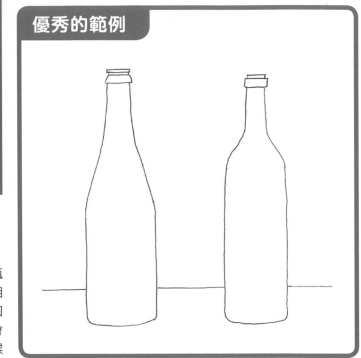

草稿的筆順

修改的例子

標示 R 的地方彎曲的程度不對。連接紅酒瓶上半部的直線與下半部的直線時，要多加留心彎曲的角度是否正確再進行作畫。

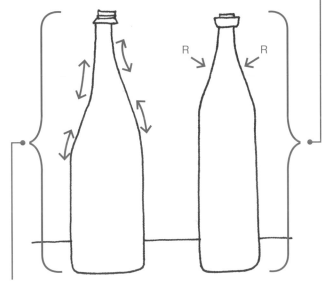

左右兩條線轉彎的起始點完全不同，左右也不對稱。實際畫圖的時候，要確實畫出對稱意外地困難。

素描
完成圖

跟著描描看

Point

要畫出左右對稱的曲線著實不是
容易的事情。像草稿一樣,先畫出
輔助線之後,再描繪出形狀就簡單
得多。作畫同時也必須多加練習線
條的畫法,如同酒瓶一樣細長的題
材,非常考驗畫出筆直線條的能力
與描繪自然曲線的技巧喔!

線稿的筆順

試著畫畫看

強調輕薄的畫法
▶ 智慧型手機

盡量縮小雙線條的間隔
畫出來的圖形就很漂亮

　觀察智慧型手機輕薄的形狀，會發現它是由許多線條組成的圖形。以雙線條的方式描繪出這些線條，並在線條間留下適當的間隔，就能畫出一幅吸睛的素描囉！

優秀的範例

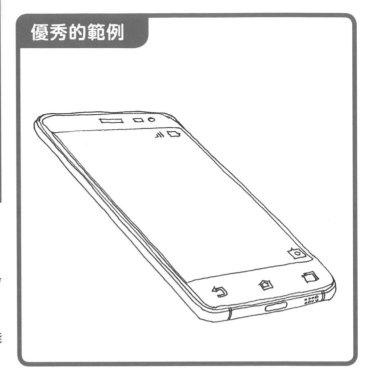

草稿的筆順

修改的例子

品牌商標及按鈕的繪製都偏離了各自的方向。注意線的方向及角度。

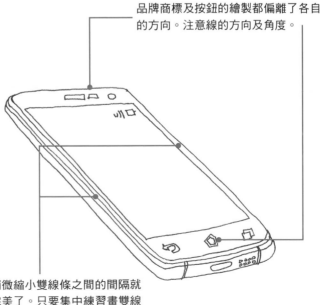

再稍微縮小雙線條之間的間隔就更完美了。只要集中練習畫雙線條，就能獲得不錯的成果。

素描
完成圖

Point

　智慧型手機是日常生活中垂手可得的物品，但是當你想描繪實物時，往往會不知道該畫出哪些線條而煩惱不已。以面板上的圖標來說，根據不同機種來畫能讓完成圖更加寫實也說不定。在優秀的範例中，還粗略地畫出螢幕的部分。

線稿的筆順

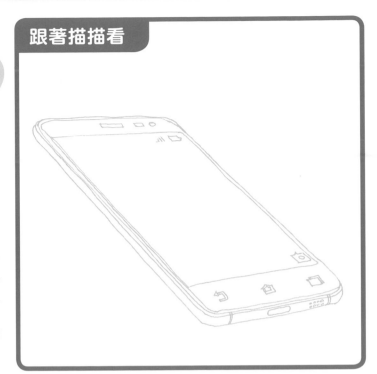

試著畫畫看

第 Lesson 3 5 天

畫出改變彎曲方向的曲線
▶ 餐叉

往往被畫得很平板的餐叉

　　餐叉是日常生活中隨處可見的工具。然而，當它作為素描所描繪的題材時，卻一點也不平易近人。原因在於當我們仔細觀察，會發現餐叉由許多細緻的曲線所構成。本課來練習畫畫看彎曲方向會左彎右拐的曲線吧。

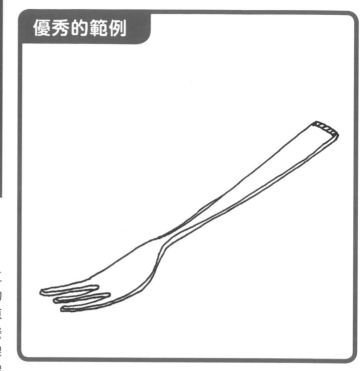

優秀的範例

草稿的筆順

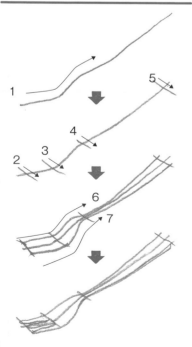

修改的例子

餐叉柄身反折的角度過於一致。正確的畫法是從柄身的前端至後端，要由凸至凹地反向彎曲。

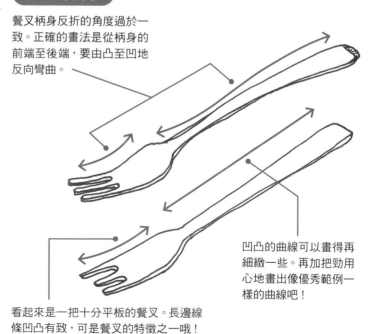

凹凸的曲線可以畫得再細緻一些。再加把勁用心地畫出像優秀範例一樣的曲線吧！

看起來是一把十分平板的餐叉。長邊線條凹凸有致，可是餐叉的特徵之一哦！

素描
完成圖

Point

餐叉有各式各樣的形狀，且金屬或塑膠等材質不同的餐叉，厚度也會有些微的差異。另外，強調餐叉的設計感，畫出新奇有趣的形狀會更吸睛。仔細觀察每種餐叉的特徵，試著用輪廓線讓它們躍然紙上！

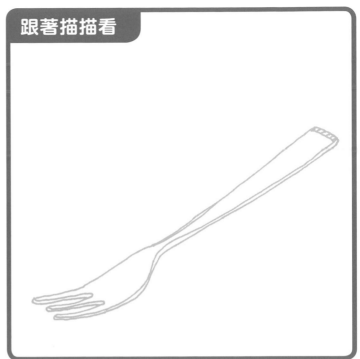

線稿的筆順

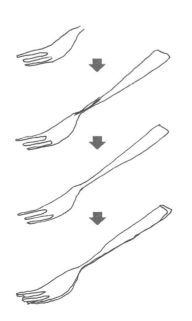

第 Lesson4

5天

描繪流暢的曲線
▶香水瓶

將作畫重點放在
神似玻璃曲線的連接點

　　立體瓶身主要是由徒手繪出的有
機線條所組成，說這種自由的線條
擁有生物般的動態也不為過。瓶子
的曲線會比直線來得多。本課的描
繪素材是玻璃，由於它是個難以捕
捉形狀的題材，所以我們要先描繪
出輪廓線。下筆的時候要特別注意
曲線之間的連接是否流暢。

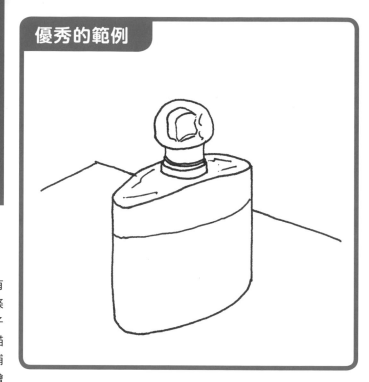

草稿的筆順

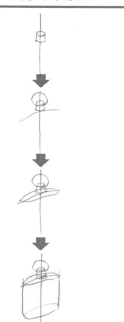

修改的例子

原本應該要圓滑地連接起來的曲線，不知道
是不是因為看不見瓶蓋後方的部份，左右變
成兩條毫無關連的線條，看起來十分突兀。
畫草稿的時候，要將它視為同一條曲線來
畫。

描繪右側瓶身的線
條出現了斷點。請
參考優秀的範例，
線與線之間要確實
連接起來。

代表桌子邊緣的線
條，沒有確實地連
接在一起喔！

52

素描
完成圖

Point

　因為香水瓶是左右對稱的圖形，
因此畫草稿的第一步，要先畫出瓶
身的中心線。如此一來，在我們描
繪各式各樣的線條時，也能隨時留
意中心線的存在，完成圖自然就會
很漂亮喔！在瓶身頂部畫上幾條細
小的線條，用來表現出若隱若現的
液體，就會更像玻璃瓶！

跟著描描看

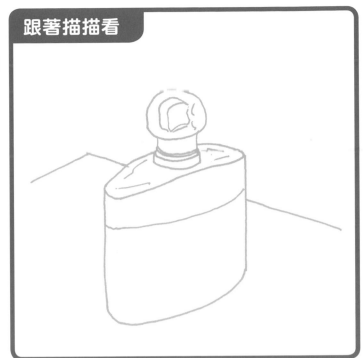

線稿的筆順

試著畫畫看

立體感的表現
▶ 量米盒

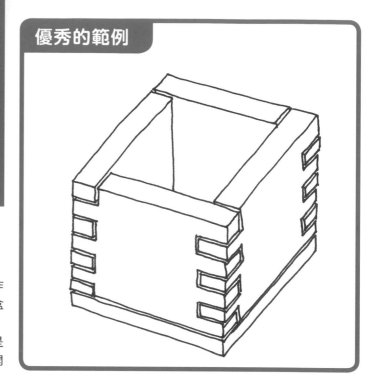

練習描繪出中空的立體形狀

雖然拿一般的四角形置物盒來作畫也很適合,但本課選擇用量米盒作為題材。描繪時必須十分細心,多留意零件組合的地方,這並不是個容易掌握的繪畫題材。即便一開始沒辦法畫得很完美也不要氣餒,先畫出適當的輔助線,再以此為基準用色筆描線吧!

草稿的筆順

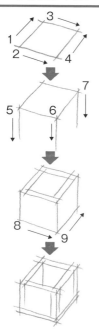

修改的例子

量米盒每一個面的厚度都是相同的。用鉛筆畫輔助線的時候要多加注意。

也許是把心力都傾注在量米盒外部的描繪上,內側其中一條線忘了畫。在這邊畫上一條垂直且筆直的線條吧!

垂直線要互相對齊。這邊也先畫出一條輔助線,用色筆描線時就會簡單許多。

素描
完成圖

Point

　　畫四塊木板的接合處時,在四個角各用雙線條畫出三段一組、四段一組交錯的「ㄈ」字形。用間隔狹窄的雙線條來畫這個部分的話,會大大提昇繪製的難度。因此剛開始練習的時候,先別太在意線與線之間的距離是否恰當。

線稿的筆順

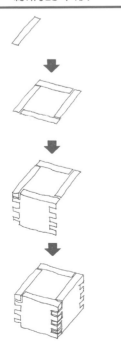

試著畫畫看

第 Lesson 1
6 天

描繪凹凸有致的橢圓形
▶ 馬卡龍

優秀的範例

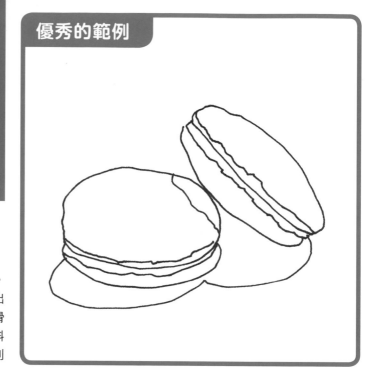

勾勒橢圓形的線條
要分開來畫

　　甜點也是素描的絕佳練習題材。本課要帶領讀者用畫筆試著勾勒出具寫實感馬卡龍的輪廓線。用圓滑的線條來表現整體的輪廓線，餡料的部分用凹凸有致的線條做出區別的話，就很像真的馬卡龍囉。

草稿的筆順

```
    3  ───────▶
1 ┌──────────┐ 2
  │          │
  ▼          ▼
    4  ───────▶
```

↓

```
        7
   ╭─────╮
  (  5    )
   ╰─────╯
```

↓

```
   ╭─────╮
  ( 6    )
   ╰─────╯
```

↓

也要考慮到馬卡龍方向及大小的平衡感喔！

修改的例子

傾斜的馬卡龍變得比原本還小顆。繪製草稿的時候要多留意兩顆馬卡龍的大小喔！

只有正中央的線條是平滑的才對，兩邊的線條都要畫得再更粗糙一點。要將線條畫出區別。

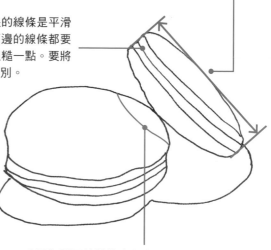

忘了把影子的線條畫出來了。畫影子的時候要仔細確認有沒有漏畫之處。

素描
完成圖

Point

僅靠線段的描繪，也許難以想像
馬卡龍本身照映出來的影子會是什
麼模樣。但只要簡單地塗繪上色，
就能利用影子所產生的效果，豐富
圖像整體的立體感。如果是像水果
果凍之類的形狀，就會用圓滑的橢
圓形來描繪。

跟著描描看

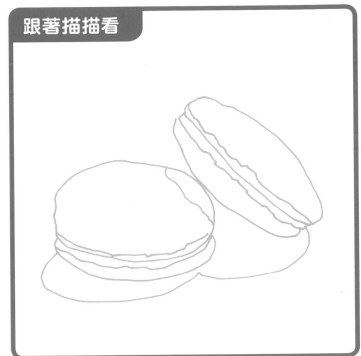

線稿的筆順

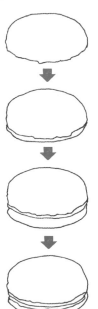

試著畫畫看

第 6 天

Lesson 2

同時畫出橢圓形與文字

▶ 手錶

優秀的範例

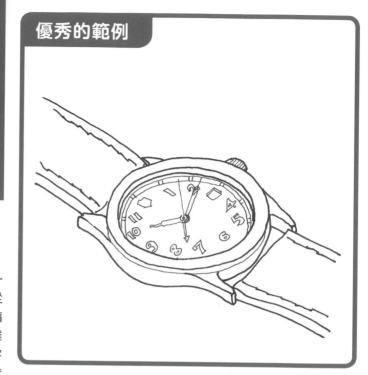

先畫出錶盤的橢圓形，再將數字填入錶盤裡

若從正面看手錶的錶盤，會是一個完整的圓形（正圓形），但是從側面看過去，錶盤就一定會變成橢圓形。描繪手錶的錶盤時，最困難的步驟就是填入數字。為了將數字配置在適當位置，要先畫出放射狀的輔助線。

草稿的筆順

修改的例子

雖然沒畫錯，但錶盤的數字像優秀範例一樣以反白（用線畫外框）的技巧呈現，會更有手錶的感覺。

錶盤給人的感覺太過接近正圓形，會讓人誤以為是從正面看過去的角度描繪的。畫草稿的時候要保持橢圓形的基本形狀。

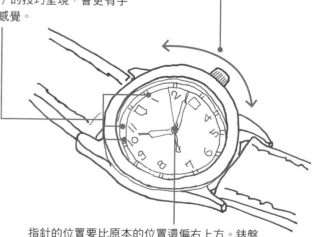

指針的位置要比原本的位置還偏右上方。錶盤的位置在金屬環稍微下面一點的地方，所以指針的中心位置也要跟著往左下移動。

素描
完成圖

Point

在橢圓形中配置數字的位置時，首先要找出「3、6、9、12」四個數字的正確位置。描繪從側面看手錶的角度時，先注意上下左右的方向偏移的程度，再下筆畫草稿。作畫的時候筆觸盡量放輕，就很容易用橡皮擦擦掉草稿線。

跟著描描看

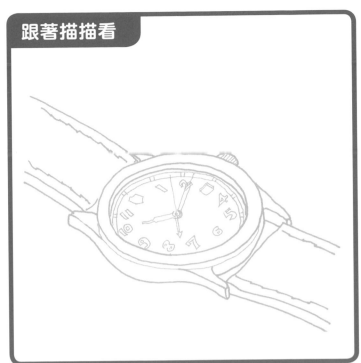

線稿的筆順

試著畫畫看

優秀的範例

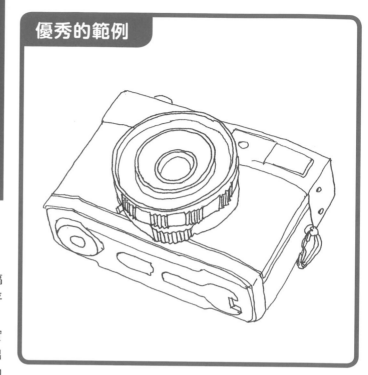

先畫出鏡頭的橢圓形，
接著再描繪出機身吧

　　本課的題材是照相機。畫草稿
時，先畫鏡頭的橢圓形，再利用平
移技法描繪出具有立體感的鏡頭。
仔細觀察照相機的機身部分，確實
地將有點凹凸不平的模樣勾勒出
來。這次的主題能展現目前為止的
練習成果，試著挑戰看看吧！

草稿的筆順

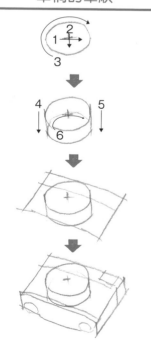

修改的例子

雙線條之間的間隔
似乎太寬了點。再
稍微縮小兩條線之
間的距離。

鏡頭的位置偏離了照相機機
身的軸線。讓鏡頭的位置往
左邊移動一些。

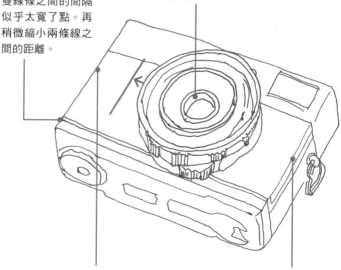

仔細觀察會發現機身兩側的線條並沒有這麼整
齊。試著畫出凹凸有致的線條吧！

素描
完成圖

Point

本課描繪的是以傾斜角度構圖的相機鏡頭，讓我們確實地畫出曲線的立體感吧！畫草稿時十分講究用雙線條畫出數個橢圓形的功夫。另外，本題材採用的構圖中，能看見人們時常忽略的相機底部。將這個部分也描繪出來，能大幅提升相機的寫實感。

跟著描描看

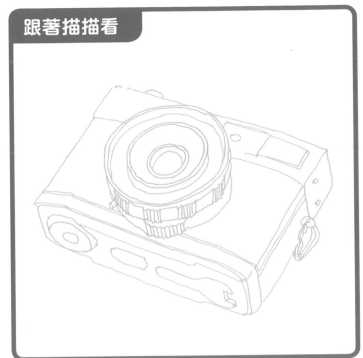

線稿的筆順

試著畫畫看

畫出物體特徵的輪廓線
▶ 蘋果

光是利用輪廓線，
就能掌握水果整體的特徵

　只要抓到形狀的特徵，無論畫什麼水果都能一目瞭然。通常會用線條或塗繪的技法來表現水果的特徵。雖然只要塗上顏色就能立刻辨別出水果的種類，但本課來練習看看僅用少數的線條捕捉物體的特徵吧！

優秀的範例

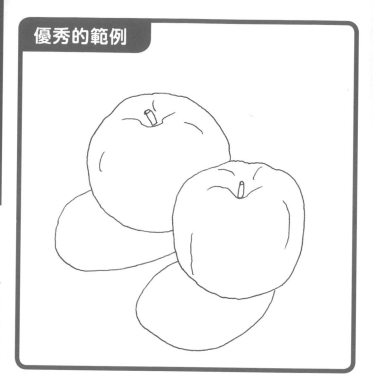

草稿的筆順

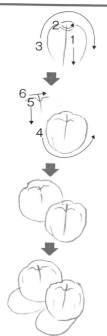

修改的例子

蘋果的輪廓線畫到一半就歪掉了。要格外注意線條收筆時的曲線是否正確喔！

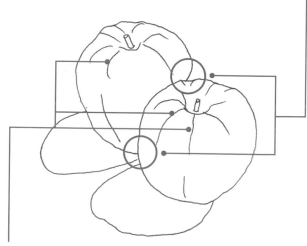

如果想用線條呈現果皮的粗糙感，線條會在不知不覺間愈畫愈多。不上色的話，用線條表現也未嘗不可，但這邊我們要像優秀範例一樣，只用最少量的線條來描繪果皮的部分。

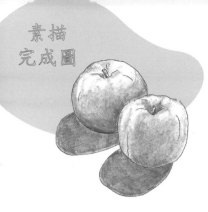

素描
完成圖

Point

蘋果的立體形狀較難用線條表現，多用塗繪的方式呈現。儘管如此，描線的技巧還是相當重要的。讓我們試著用線條勾勒出圖形的特徵吧！繪製線稿的時候，從蒂頭等特徵明顯的部分下筆，會比先畫出蘋果本身的輪廓線要來得理想。

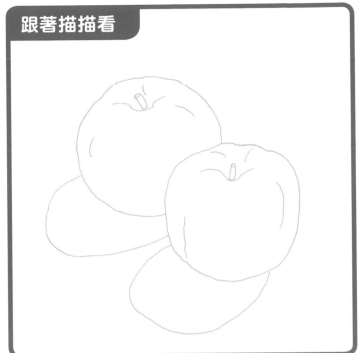

跟著描描看

線稿的筆順

試著畫畫看

將著眼點放在
曲線反轉的地方

本課選用了兩片形狀偏大，且稍微向後捲曲的葉子當作題材。描繪葉子時，重點在於要仔細勾勒出葉子的輪廓線與葉脈。留意輪廓線的部分，練習畫出曲線凸部改變彎曲方向的形狀吧！

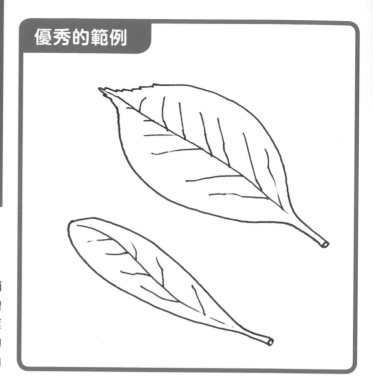

優秀的範例

草稿的筆順

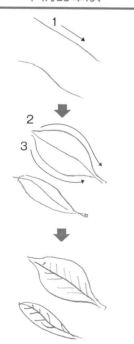

修改的例子

整片葉子都用凸型曲線的方式描繪。正確的完成圖要像優秀的範例一樣，是從曲線中心開始反轉的形狀。

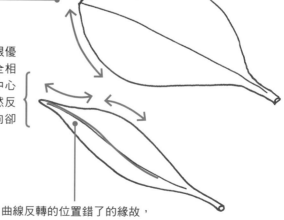

這裡恰好跟優秀範例完全相反，曲線中心的部分雖然反轉了，方向卻不正確。

曲線反轉的位置錯了的緣故，這條線整體的形狀都不對了。

Point

　本課練習的是畫出從中途改變描繪方向的曲線。當你在畫素描的時候，會為植物葉子的多樣性驚訝不已。我們能在現實中找到各式各樣的葉片形狀，仔細地觀察它們，就能掌握畫出各種輪廓線的技巧。細心觀察也是重要的素描基本功夫喔！

跟著描描看

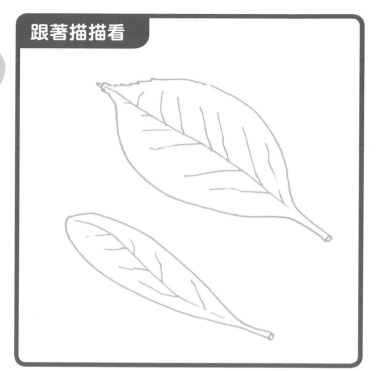

線稿的筆順

試著畫畫看

第
Lesson2
7天

利用筆壓與速度
控制輪廓線的粗細
▶ 花瓣

勾勒花瓣最重要的祕訣
在於筆壓與速度

　　以花瓣作為題材，相當講求用線
條勾勒出花瓣細膩變化之處的功
夫。要像優秀範例一樣用細緻的線
條進行描繪。畫花瓣的訣竅是調整
下筆時的「筆壓」與用筆畫線時的
「速度」。只要多加練習，僅用一
枝筆就能描繪出不同粗細的線條。

優秀的範例

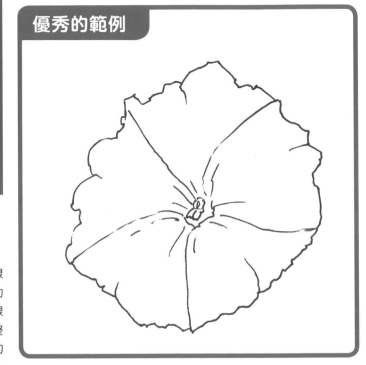

草稿的筆順

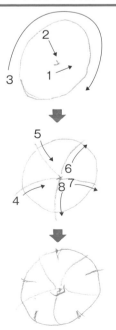

修改的例子

雖然用同一枝畫筆描繪花瓣，但要像優
秀的範例一樣，輪廓線要畫粗一點，花
瓣與花瓣之間的分界線則畫得細一些，
就能營造出花瓣的韻律感。

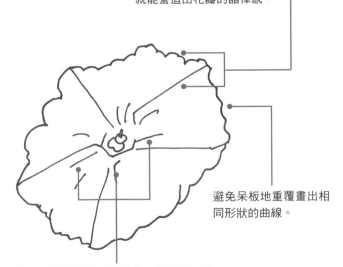

避免呆板地重覆畫出相
同形狀的曲線。

這邊要描繪的是細緻的線條，畫的時候細
的線條再稍微畫得像曲線一些。

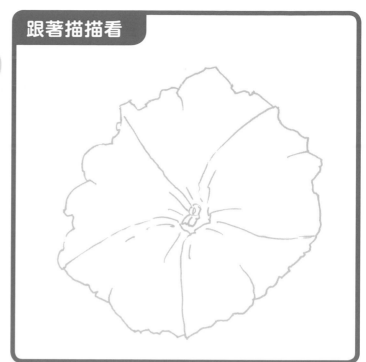

素描完成圖

Point

因為一旦用色筆畫出線稿之後就不能再修改，草稿的階段要完全掌握花瓣的排列等構圖後，再換成色筆勾勒線條。塗繪出搖曳生姿的立體感，更能表現出花瓣的神韻。

跟著描描看

線稿的筆順

試著畫畫看

用線條描繪
外輪廓
▶ 樹木（整體的模樣）

**用線條捕捉樹木的形狀時，
著眼點要放在樹冠**

　　我們可以不用塗繪的方式，僅用
線條勾勒出樹木的形狀。這個方式
是先將樹冠視為一個整體，像剪影
一樣只描繪樹冠最外側的輪廓線。
如此一來，就能簡單快速地用線條
描繪出樹木的形狀了。

優秀的範例

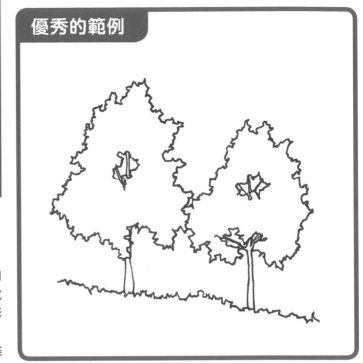

草稿的筆順

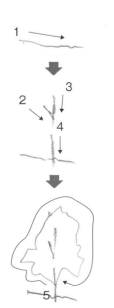

修改的例子

仔細地觀察樹木之後同時描繪的話，
就會像這個例子一樣，連枝微末節都
一起被畫進去。雖說不是壞事，但考
量到之後還要上色，細節可以像優秀
範例一樣省略不畫也沒關係。

整體的線條太
呆板，缺乏樹
木的神韻。記
得畫草稿與用
色筆勾勒線稿
時，運筆要再
輕柔一點哦！

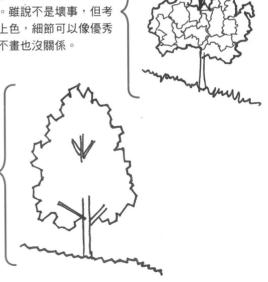

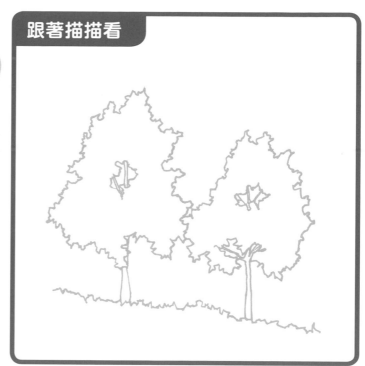

素描
完成圖

Point

　畫草稿的時候要先從地面的線條
下筆，接下來是樹幹，最後粗略地
描繪出樹冠的部分。畫線稿時一樣
從地面的線條開始畫，再將樹冠的
模樣勾勒出來，最後才畫樹幹。讓
我們將「從最靠近自己的物體開始
下筆」視為繪畫的原則吧！

跟著描描看

線稿的筆順

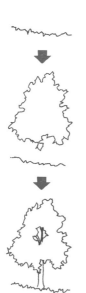

試著畫畫看

第 Lesson 4
7 天

利用對比度表現出凹凸與陰影
▶ 崎嶇不平的岩壁

利用陰影的對比度
表現岩石崎嶇不平的感覺

　　進行自然元素的素描時，往往都是在要上色的前提之下作畫。雖然也有細緻地呈現岩石表面凹凸感的方法，卻相當耗費時間。本課採用的素描方式是把陰影面的顏色塗深，藉此提升整體對比度。

優秀的範例

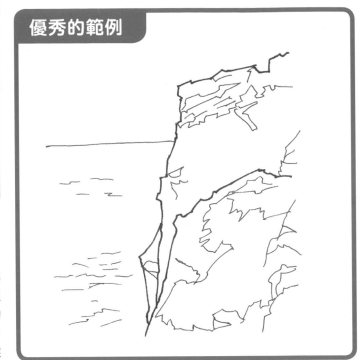

草稿的筆順

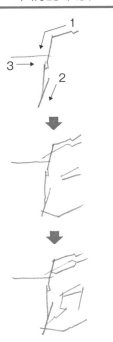

修改的例子

用跟岩石輪廓線一樣的粗的線條畫了地平線。要像優秀的範例一樣，用較細的線條筆直地拉出一條水平線，就能達到區分兩者的目的。

用較粗的線條勾勒出岩石最外側的輪廓線固然沒錯，但平板的線條卻沒表現出崎嶇不平的感覺。參考優秀的範例，用銳利的凹凸線描繪看看吧！

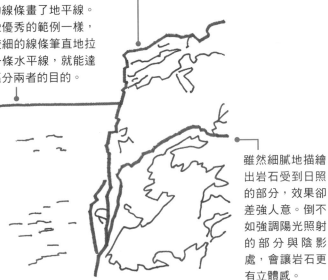

雖然細膩地描繪出岩石受到日照的部分，效果卻差強人意。倒不如強調陽光照射的部分與陰影處，會讓岩石更有立體感。

素描
完成圖

Point

比起細膩地描繪表面凹凸不平的感覺，用陰影與對比度大略的呈現岩石的崎嶇感較為簡單。也許還無法從優秀的範例中掌握山壁崎嶇不平的感覺，因此請對照著塗繪後的完成圖臨摹。

跟著描描看

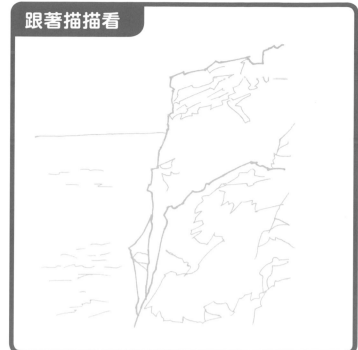

線稿的筆順

試著畫畫看

第 Lesson 1

8 天

畫出立體感
▶ 層層堆疊的積雨雲

用畫筆捕捉雲朵
清晰的輪廓線

　　雲朵有千變萬化的形狀，就像本課的題材，綿延不絕地向上延伸的積雨雲，與天空的分界線是清晰可見的。讓我們用曲線的組合來表現出雲與天空的界線。另外，像卷積雲等雲塊較細小的雲朵，則要用塗繪的方式呈現。

草稿的筆順

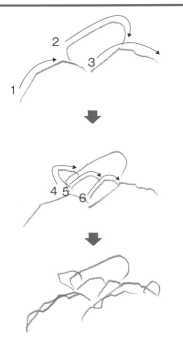

修改的例子

將著眼點放在雲朵與天空的分界線進行繪圖。這裡應用的是樹木的描繪技法。與優秀範例不同的是，若是想省略像上色這麼麻煩的繪圖作業，畫到這邊也是可以的。然而，猶如範例一樣，再增添幾個筆畫，就能表現出雲朵層層堆疊的感覺。

呆板又規律地重複描繪雲朵堆疊的形狀，看起來就像簡單的插畫一樣。

素描
完成圖

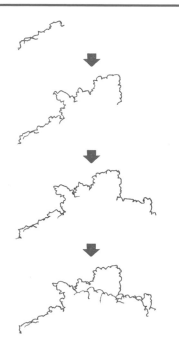

Point

　要用畫筆畫什麼樣的雲朵,完全取決於不同畫作的需求,讓我們練習描繪出雲朵的輪廓線吧!用色筆描繪雲朵的輪廓線,會讓成品看起來太過銳利顯眼,因此捨棄色筆,改用鉛筆勾勒線稿,並參考素描完成圖的圖像,用塗繪的方式處理雲朵細膩的凹凸感。

線稿的筆順

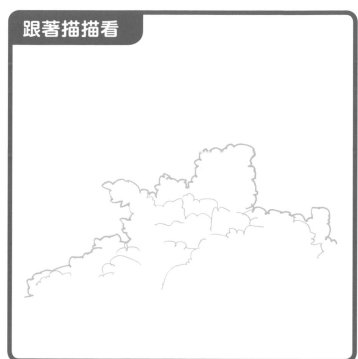

跟著描描看

試著畫畫看

描繪出並排且
獨特的曲線
▶ 南義大利的房舍屋頂

用許多並排的線條
表現出屋頂的曲面

　不少人在會在國外旅行途中,將曾在照片看過的景色與建築物畫下來。本課我們將試著畫畫看南義大利某個有著獨特屋頂的房屋聚落。繪畫的重點在於將眾多的線條像等高線似地描繪出來,以呈現出屋頂的立體感。

優秀的範例

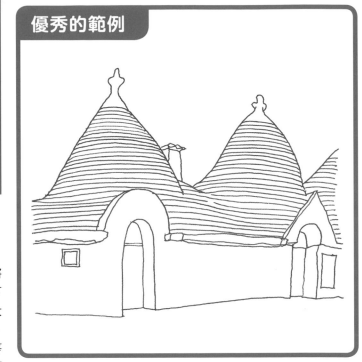

草稿的筆順

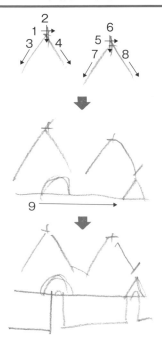

修改的例子

雖然確實用眾多線條畫出曲面了,但線與線之間的間隔卻不平均。

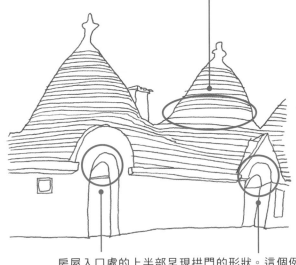

房屋入口處的上半部呈現拱門的形狀。這個例子的完成圖中,比起優秀範例要稍微差強人意的地方,在於門的上方畫得不像拱門的頂部。

素描完成圖

Point

　繪製草稿的時候要先從建築物的外形線開始下筆。而畫線稿的時候，則是要從上方開始往下畫。本課的題材得畫上多不勝數的曲線，而且畫曲線的時候要特別注意讓線條的形狀與間隔保持一致。雖然非常困難，但請保持著愉悅的心情畫畫看。

線稿的筆順

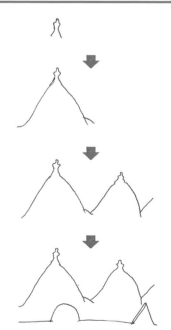

跟著描描看

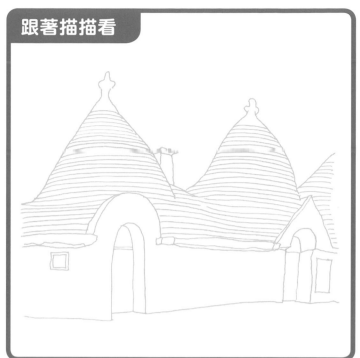

試著畫畫看

第 Lesson 3
8 天

讓你習慣畫曲線的休憩時間①
▶C、D

畫英文字「C、D」，
同時掌握畫曲線的感覺

　　如同我們在至今為止的練習中所理解的，素描除了畫「筆直的線條」、「橢圓形」之外，還要不斷地繪製「彎曲的線條」。「曲線」最困難的地方莫過於要改變線條行進的方向。只要能確實掌握彎折處的位置，以及彎折處之後線條行進的方向，就能畫出正確的曲線。

草稿的筆順

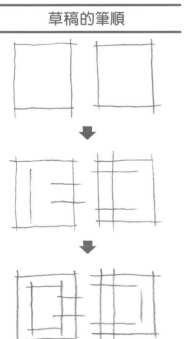

優秀的範例

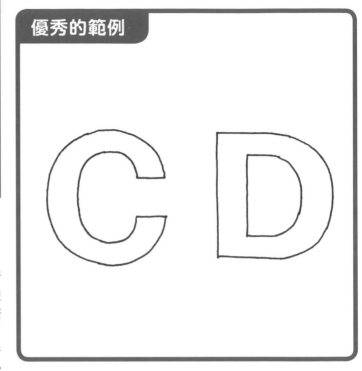

跟著描描看

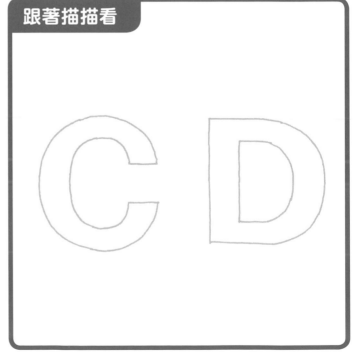

試著畫畫看

Point

以英文字「C、D、S」作為畫曲線的練習，是最適切的題材。本課就來練習畫畫看 C 與 D 吧！從文字的中心點看來，文字 C 只用向右側凸的線條組成。雖然文字 D 也差不多，但圓弧線（曲線）結束的終點呈水平狀，且與垂直的直線相交。

線稿的筆順

試著畫畫看

8 天

讓你習慣畫曲線的休憩時間②

▶S

優秀的範例

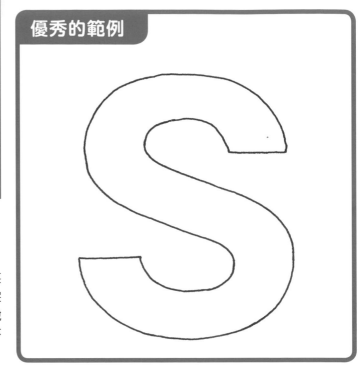

用線條畫出「S」，
就能掌握畫曲線的感覺

　畫完「C、D」之後就來畫畫看英文字「S」吧！S 的中間有一個突然改變曲線方向的急轉彎，可以說是三個英文字中最難畫的圖形。不要將畫英文字視為最重要的課題，說到底，本課的重點其實是結合了直線與曲線的繪畫練習。

草稿的筆順

跟著描描看

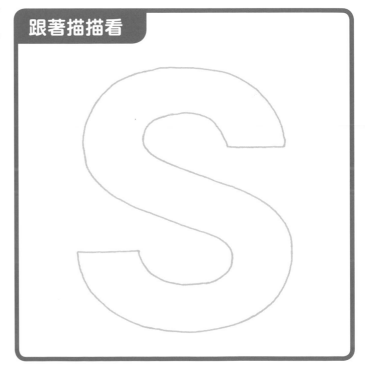

素描
完成圖

Point

正確繪製出 S 曲線的祕訣是，在草稿中畫出有幫助的補助線。畫草稿時，首先要將作為圖形外形基準的長方形輔助線畫出來，接著在中間畫上兩條互相平行的斜線。只要先畫出這樣的輔助線，繪製 S 曲線就會變得簡單許多。

試著畫畫看

線稿的筆順

試著畫畫看

Q&A　該如何挑選適合的素描簿與畫具比較好呢？

Q9：在戶外寫生的時候，素描簿該怎麼拿會比較適當？

A：並沒有特定的拿法。用左手（非慣用手）拿好素描本，再以右手（慣用手）拿鉛筆或畫筆描繪會比較輕鬆。然而，在有風吹拂的情況下，素描紙也會隨風飄揚，此時就需要一些能牢牢固定素描紙張的技巧了。

我很推薦使用方便黏貼但黏著力不強的膠帶（紙膠帶）來固定素描用紙的方法。也許與原本的功用不同，但最近也多了幾種能抵抗強風的膠帶，大家不妨多試試看不同道具帶來的效果。

還有像是選用為了防止紙張隨風飄盪而將線圈設計在右邊的素描簿，也是一個好方法，例如 Muse 公司製造的「Picture15」。素描簿的封面也相當堅固，畫圖的時候令人感到平穩流暢。

Q10：推薦使用哪種繪圖畫具呢？

A：在畫材專賣店中販售著非常豐富的顏料種類，其中也包含了國內外廠商製造的商品。在某種程度上來說，只要選用評價高的顏料，基本上都不會發生什麼問題。這邊提供我平常使用的水彩顏料讓讀者參考，大多使用日本好賓（Holbein）或日下部（Kusakabe）所製造的透明水彩系列的顏料。繪圖的時候只需要表現出色彩濃淡的情況下，通常都會選用黑色或濃褐色來上色比較適當。一般而言我都用象牙黑（IVORY BLACK）來代表黑色；濃褐色的部分則是混合了焦茶色（BURNT UMBER）與象牙黑兩個顏色。

另外，說到顏料的顏色該如何調和，應該都會綜合使用的目的、畫圖的場所、題材的種類、素描用紙的特性等因素，謹慎思量過後再下決定。

Q11：上水彩顏料的時候，握筆的角度大概都在哪個範圍？

A：以我自己來說，拿水彩筆的角度大概都維持在 45°至 60°左右。只是，與一般的畫筆不一樣的地方在於，根據描繪的物品或上色的方式，拿筆的角度也會出現天差地別。有時會幾乎呈水平狀平貼在紙張上運筆，或者直立著筆尖與紙張呈接近直角的狀態運筆。

Part 4

練習畫出
圖形的「深度」

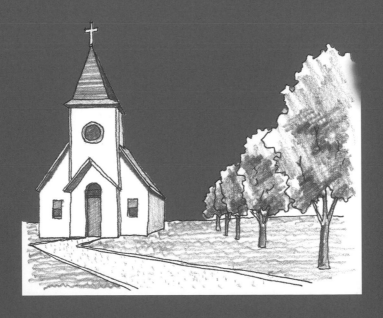

理解「集中點」
的意思

**先向各位說明
「集中點」的概念**

　　當你想畫出圖畫的深度與透視感
時，多半會用集中點組成的構圖進
行描繪。尤其是街道上並排的建築
物、橋梁等等，用集中點描繪的效
果最優異。一般會以「消失點」來
表示，本書則稱之為「集中點」。

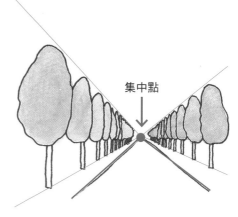

圖 1　一個集中點的構圖

集中點

這幅構圖是行道樹等植物向遠處並排延伸，
且站在一個視野良好的位置看過去的景色。
可以看見道路與行道樹幾乎要在遠方匯聚成
一個點，這個點就稱為「集中點」。

圖 2　兩個集中點的構圖①

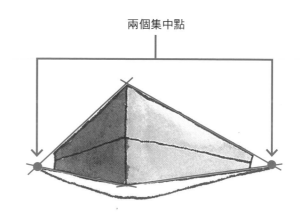

兩個集中點

　　圖 2 是站在建築物的邊角看
過去的構圖。外牆面筆直地向
左右兩邊的遠方延伸而去。緊
貼著建築物的道路也是，線條
最後都會集中到一個點上。在
這幅構圖當中，由於兩個集中
點都標在素描用紙上，是比較
容易繪圖的構圖方式。

圖 3　兩個集中點的構圖②

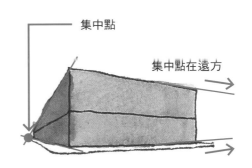

集中點

集中點在遠方

左邊的集中點畫在素描用紙上，但右邊的集中點大幅地延伸超過素描紙的範圍。圖2與圖3所表現出來的圖形看起來南轅北轍，但都是採用兩個集中點的構圖方式喔！

圖 4　集中點與視線的關係

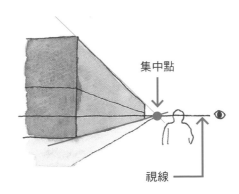

集中點

視線

集中點與「視線」有著密不可分的關係。視線指的是用來表示畫家本身眼睛的高度所見、遠處水平線的線條。圖4中有著一條代表某人眼睛高度的線條，集中點也必然會出現在這條線上的某處。事先畫上一條視線，就很容易找出集中點的位置喔！

第 Lesson2

9 天

畫出富含深度的線條

▶ 四角形橡皮擦

在最單純的圖形中增添透視感

　本課題材的範例中,我們同時畫上了兩種表現方式。左上方的橡皮擦是用平行線繪製出來的樣子,右下方的則是增添了深度的呈現方式。因為是相同的題材,畫出來的兩個圖形也很相似,但以素描的手法而言卻有著天壤之別。左右兩邊各有一個集中點。

草稿的筆順

※ 繪製右下方橡皮擦的下筆順序

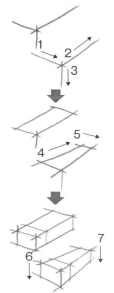

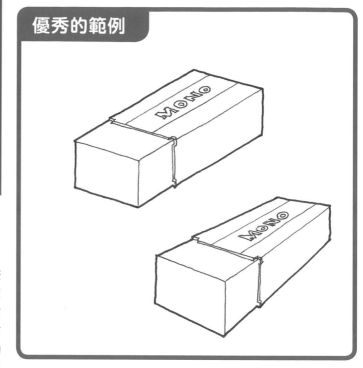

修改的例子

這條直線與其他直線的方向都會是相同的,且相互平行。

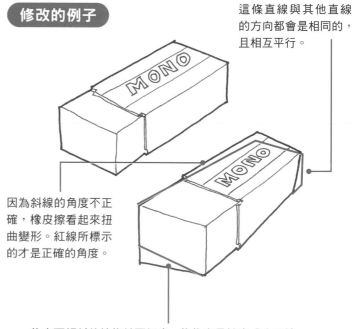

因為斜線的角度不正確,橡皮擦看起來扭曲變形。紅線所標示的才是正確的角度。

往右下傾斜的線條並不好畫,往往容易被畫成水平線。請仔細觀察優秀範例,確認好線條的角度再下筆。

素描
完成圖

Point

可以看到範例中右下方的橡皮擦愈往右上，整體的寬度就愈狹窄。如同本課的橡皮擦一樣，我們能看到長方體中的其中三個面。而每一個面當中，除了上下垂直的線條以外，所有輪廓線都會往左右兩邊集中點的方向進行繪製。

跟著描描看

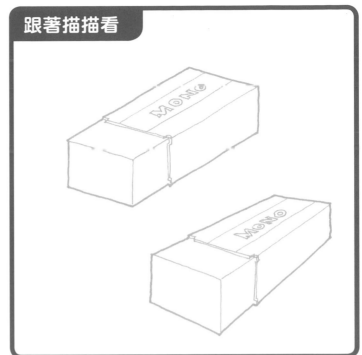

線稿的筆順

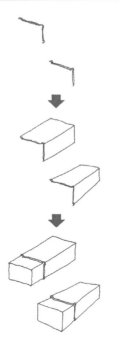

試著畫畫看

搞懂左右兩個集中點之間
的關係

　本課我們將用左右各一個集中點
的構圖進行更詳盡的解說。為了能
讓讀者們一邊看著大張的圖，一邊
試著練習畫畫看，因此改變了圖畫
的方向，請轉個方向閱讀本書。描
繪的訣竅在於理解集中點與想描繪
的物體（目標物）兩者之間線條的
關係，再畫出筆直的線條。由於是
輔助線的關係，也可以用尺來畫直
線。

優秀的範例

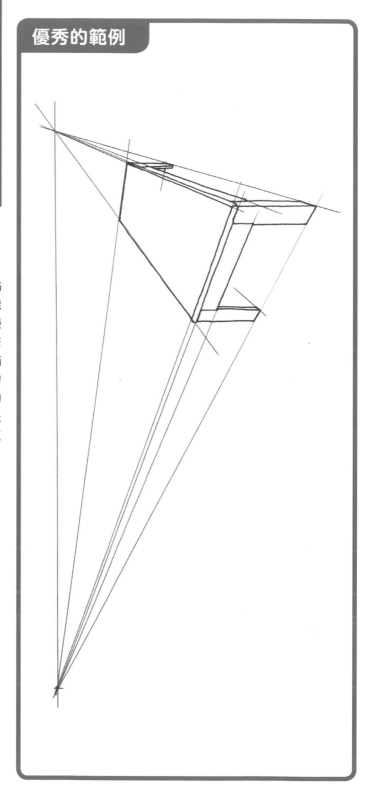

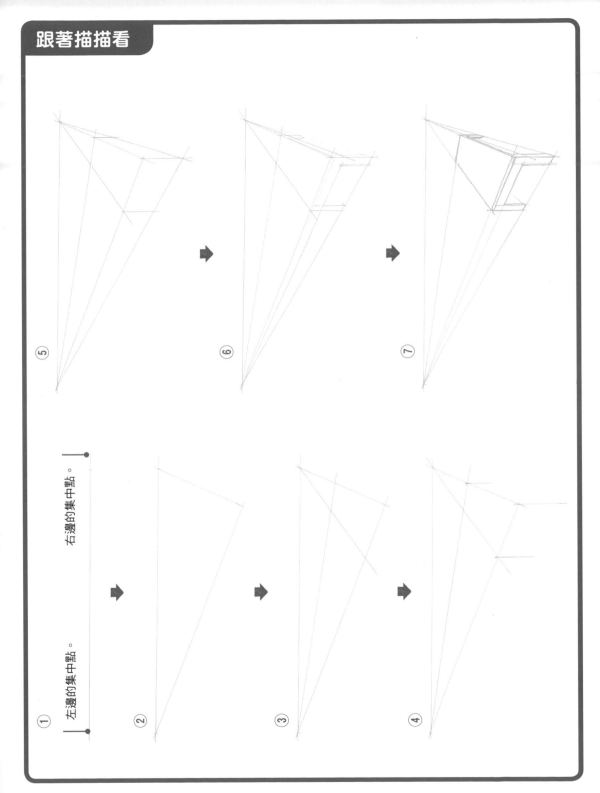

⑤ ⑥ ⑦

右邊的集中點。

左邊的集中點。

① ② ③ ④

留意集中點的位置再畫線②
▶ 四角形桌子

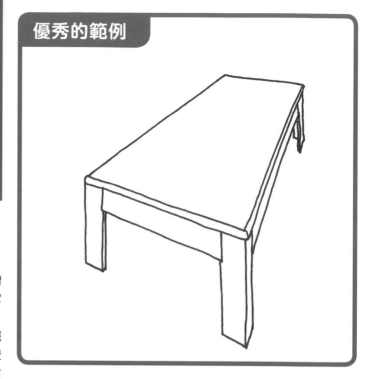

由於是短腳桌，構圖中四根桌腳的方向朝下且互相平行

　像本課的構圖一樣，俯視著描繪像桌子一樣、體積偏大的物品時，它的左右兩邊各有一個集中點。而且，更嚴謹一點來說，朝下的方向裡也藏有一個集中點。這張桌子的桌腳較短，描繪時每一根桌腳都要朝著下方（四根桌腳也互相平行）延伸。

草稿的筆順

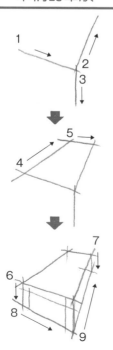

修改的例子

將接縫處也畫上去，組件緊密接合的樣子就一目瞭然了。

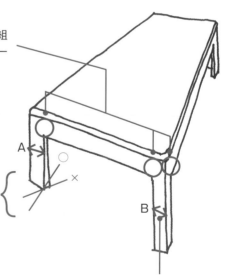

雖然是比較細節的地方，但桌腳與地面相接處線條的方向畫錯了。請參考優秀範例，注意集中點的位置，畫出陡峭地往右上傾斜的線條吧！

左右兩邊桌角的幅寬（A與B）看起來是相同的。在富含深度的構圖中，桌腳的幅寬應該是靠近自己的那邊（B相較於A而言）看起來更大。

素描
完成圖

Point

　因為作為本課題材的四角形桌子左右兩邊都各有一個集中點的關係，是優秀的基本練習題材。它能幫助我們繪製橋梁或並排的建築物、房子等寬闊又迷人的風景時，清楚地表現出透視感的效果。首先，就從身旁的物品開始練習吧！

線稿的筆順

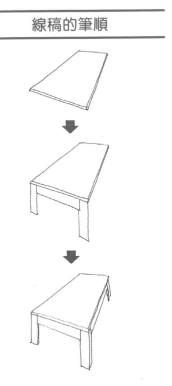

試著畫畫看

畫出改變傾斜角度的線條

▶ 公園的長椅

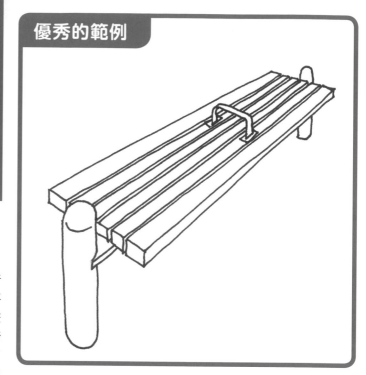

優秀的範例

在草稿的構圖中,確實畫出傾斜角度逐漸改變的線條

　從正上方俯視時看起來互相平行的線條,在傾斜的視角中,原本平行的角度也會逐漸改變。來練習畫畫看用狹長木條排列而成的長椅吧!線條往右上傾斜的構圖降低了練習的難度,試著抓住線條傾斜角度逐漸改變的感覺。

草稿的筆順

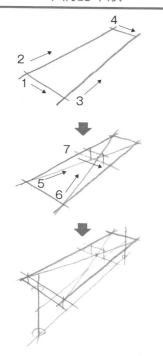

修改的例子

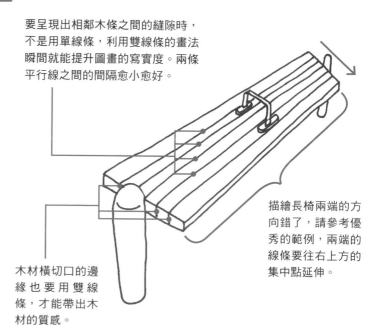

要呈現出相鄰木條之間的縫隙時,不是用單線條,利用雙線條的畫法瞬間就能提升圖畫的寫實度。兩條平行線之間的間隔愈小愈好。

描繪長椅兩端的方向錯了,請參考優秀的範例,兩端的線條要往右上方的集中點延伸。

木材橫切口的邊緣也要用雙線條,才能帶出木材的質感。

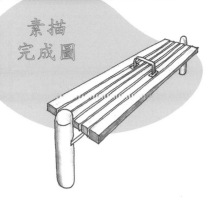

Point

在本課的構圖中，超出素描用紙
右上方的位置有藏著一個集中點。
雖然不用描繪地十分精準，但也要
讓人看得出長椅的角度自然地發生
變化。用鉛筆畫草稿的時候，要正
確地畫出幾條重要的輔助線與長椅
傾斜的角度。

跟著描描看

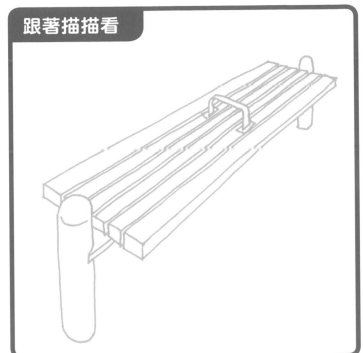

線稿的筆順

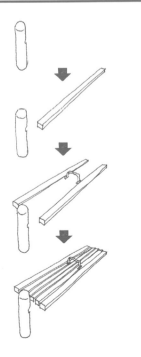

試著畫畫看

確實畫出輔助線，
讓斜線集中在同一個點。

　在我們身邊的風景裡，車站月台
與停駐的火車，是筆直線條皆集中
在同一個點上最典型的構圖了。要
注意的地方是，由斜線構成的圖畫
中，每條線段的角度都不盡相同。
角度不正確或者斜線畫歪的話，就
會讓整體看起來十分不自然。

優秀的範例

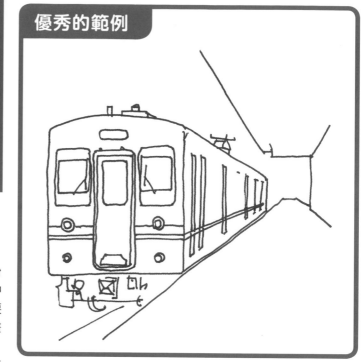

草稿的筆順

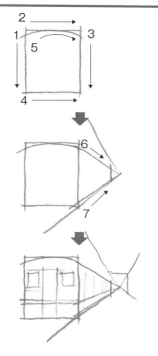

修改的例子

火車頭的部分朝向左邊。可以參考
優秀的範例，以正前方的角度來畫
車廂正面比較容易。當然，也可以
就你所看見的模樣去作描繪。

屋頂的線條脫
離了集中點。

在區分車體的
正面及側面的
地方加上一條
直線，看起來
就更加自然。

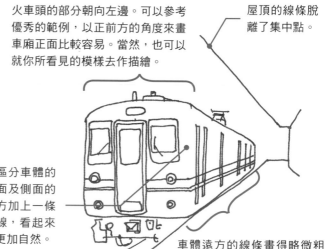

車體遠方的線條畫得略微粗
糙。細節的描繪對呈現透視
感而言至關重要，仔細地描
繪出來吧！用筆直的線條用
心地畫出圖像裡每一條斜線。

素描
完成圖

Point

在草稿中畫上多條繪製斜線的輔助線，用畫筆勾勒線條時就會輕鬆許多。在本課的構圖當中，我們粗略地描繪出月台屋頂的天花板。要將月台畫得再廣闊一些的話，可以採用屋頂支柱並排延伸的構圖，表現出畫面的透視感。

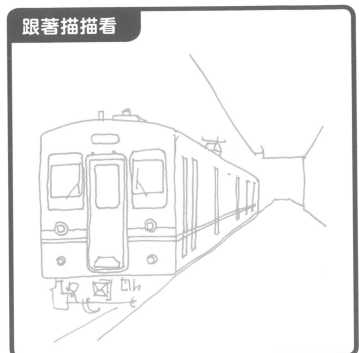

線稿的筆順

試著畫畫看

第10天 Lesson2

描繪出集中點在正前方的景色

▶街道與建築物

無窮遠處有著一個集中點的
構圖是很容易描繪的題材

　若想畫出站在正前方看著屋子比
鄰並排至遠方的景色，都會毫不猶
豫用富含透視感的構圖畫素描對
吧。本課的題材所採用的構圖是傳
統的木造房屋並排，建築物的屋簷
與遮雨棚從正面往遠方的一個點延
伸而去。只要多留意斜線的角度，
就能輕易地畫出複雜的構圖。

優秀的範例

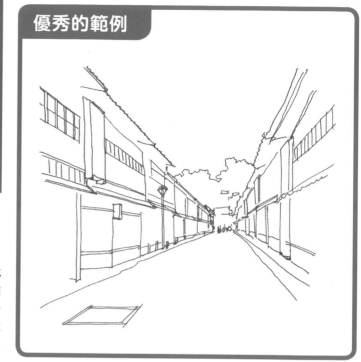

草稿的筆順

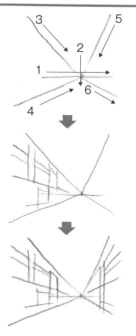

修改的例子

橫向並排的窗戶，在深度的表現上，窗
框的直線與直線之間的間隔應該要隨著
距離漸漸地改變。描繪窗戶的時候，要
特別留意窗框的間隔再下筆繪製。

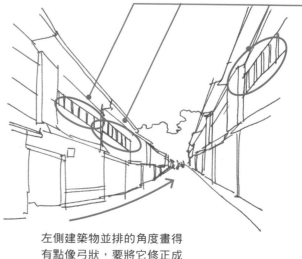

左側建築物並排的角度畫得
有點像弓狀，要將它修正成
筆直的斜線。

素描
完成圖

Point

　繪製窗框的時候，加入一點透視感表現起來會更加理想。根據整幅畫的尺幅，也有畫得太精細會很辛苦的情況，此時省略不畫窗框也是一個好方法。若是潦草地描繪傳統木造建築物的障子窗並排的模樣，就可惜了費盡心思畫好的構圖了。

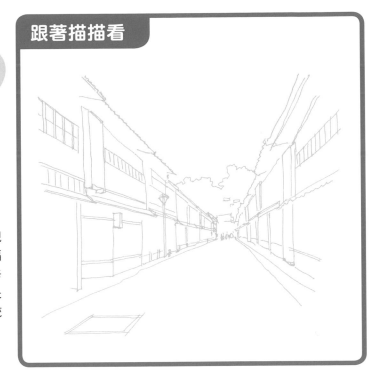

線稿的筆順

試著畫畫看

利用「梯形」繪製集中點在
素描紙之外的構圖

　當圖形的集中點在素描紙以外的
地方時，就要利用梯形來繪製。畫
出梯形後，將梯形對角線上的兩個
點互相拉出一條線，藉此找到兩條
線的交點，接著就能將要繪製的圖
形垂直地畫在這個交點上。

草稿的筆順

　為了更詳細地解說繪製的順序，
分成 10 個步驟來作介紹。能夠徒
手畫出交點是最為理想的狀態，但
在練習的時候可以參考優秀的範
例，利用直尺正確地找到兩條線之
間的交點。

優秀的範例

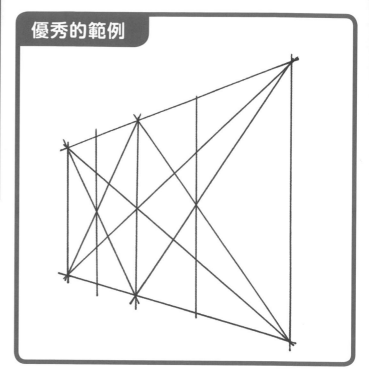

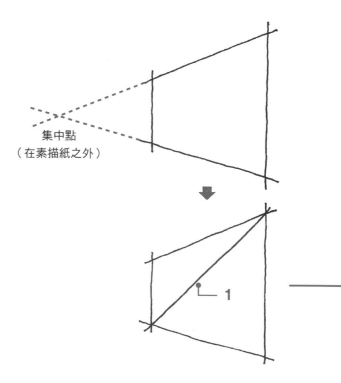

集中點
（在素描紙之外）

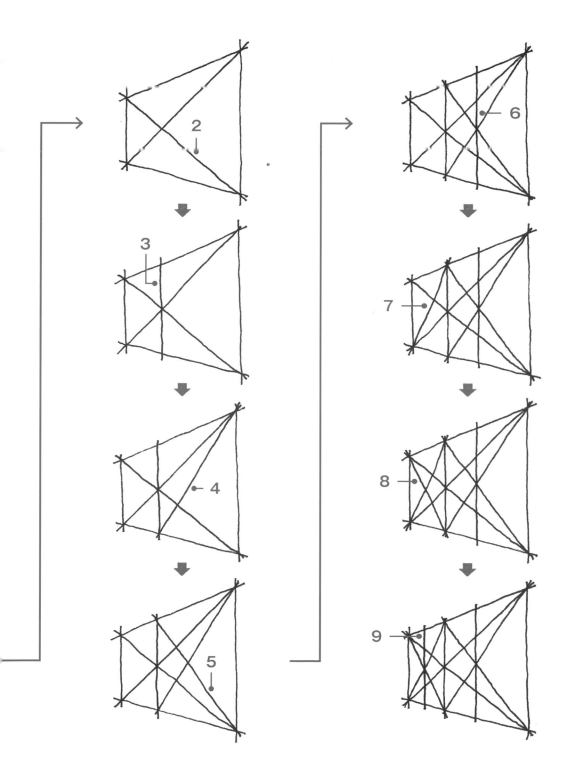

第 Lesson 4
10 天

利用梯形製造出
透視感②
▶ 繪圖練習

根據前一課的內容，
實際繪製看看吧！

在本課，我們要試著描繪出前一課所介紹的梯形繪圖方式，一起練習畫畫看吧。畫風景等素描時，只要跟著這個方法用鉛筆打草稿，就能瞬間提高素描的完成度喔！

優秀的範例

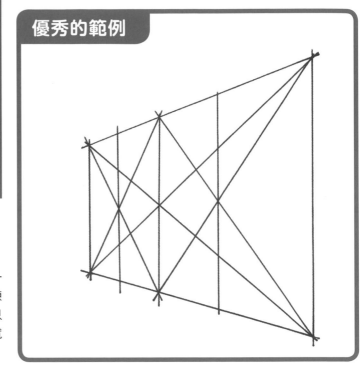

草稿的筆順

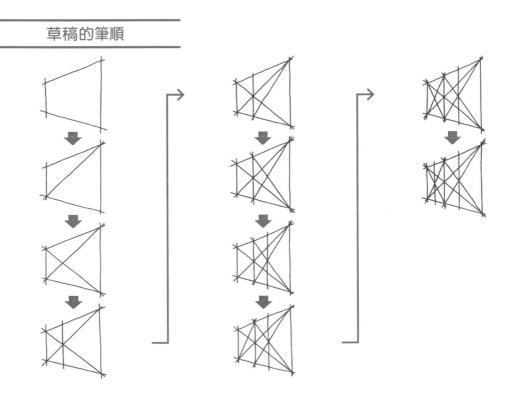

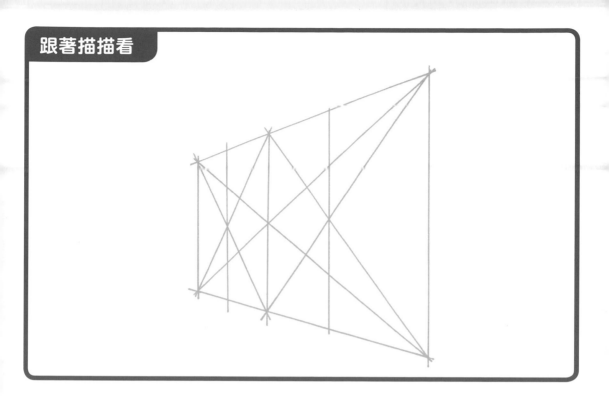

利用集中點創造透視感

▶繪製的解說及練習

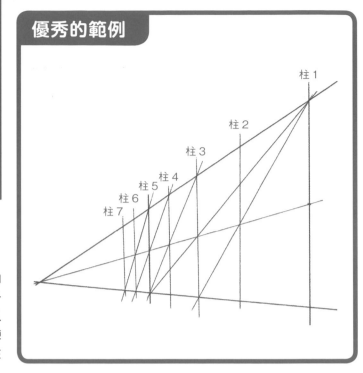

柱 1
柱 2
柱 3
柱 4
柱 5
柱 6
柱 7

透視表現中不可或缺的簡易製圖法

　　這種方式可以輕鬆描繪出從斜向視角看過去間距相等的物品（柱子或樹木等等）並排延伸的場景，以及每個物品的正確位置。不夠熟練的話就容易畫錯線條，建議可以在每個交點上方標示出柱 1、柱 2、柱 3……等記號再進行繪圖。

跟著描描看

也許光看說明會讓人一頭霧水。跟著步驟描繪，讓手自然而然地記得畫圖的順序吧！

草稿的筆順

　　首先，試著先從柱 1 畫到柱 5。

　　①畫出柱 1 和柱 5 的直線。②畫出兩者的集中點。③從集中點開始畫出上下兩條斜線。④在柱 1 線條正中央做一個記號。⑤在步驟④的記號與集中點之間連起一條線。同時從柱 5 下方往柱 1 上方畫一條斜線。⑥在步驟⑤畫出的兩條線交點上畫出一條垂直線，就找到柱 3 的位置了。從柱 3 下方往柱 1 上方畫一條斜線，會出現一個交點。⑦在這個交點上畫一條垂直線，柱 2 的位置就出來了。用同樣的方法，從柱 5 下方往柱 3 上方畫一條斜線，得出一個交點。⑧在這個交點畫上垂直線，柱 4 也完成了。

　　再來用稍微不同的方式找出柱 6 與柱 7 的位置。⑨從柱 4 往柱 5 中心畫一條斜線，並讓它延伸到最下面那條斜線。⑩在新交點上畫出垂直線就能找到柱 6 的位置。再用相同方式找出柱 7。

①

②

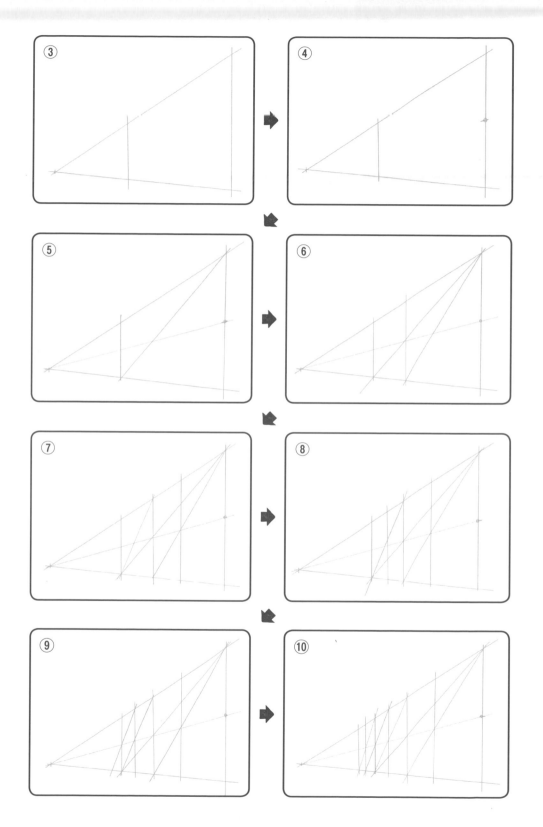

第 **11** 天 Lesson2

根據透視製圖法來畫圖

▶行道樹

樹木的枝幹要清楚地畫在正確的位置

　本課的題材是高度相仿的行道樹以等距離的間隔並排在一起的風景，直接應用前一課說明的製圖方式。由於路邊行道樹的高度基本上都是一致的，因此可以利用線條往無窮遠處一個集中點延伸的透視技法來描繪。

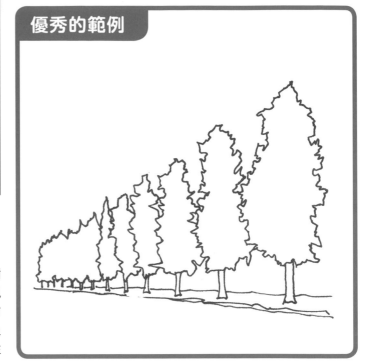

優秀的範例

草稿的筆順

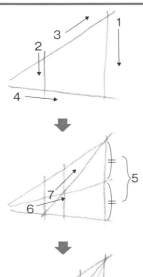

修改的例子　改用銳利的線條畫出樹木凹凸有致的外型輪廓線吧。記得根據樹木的種類，畫出不同的特徵喔！

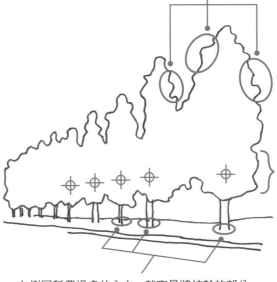

樹木的間距應該要相等，這個例子中卻都不一致。跟著優秀的範例描繪，就能畫出富含深度的構圖。

在樹冠耗費過多的心力，就容易將枝幹的部分草草帶過。到樹根為止都要用心描繪哦。

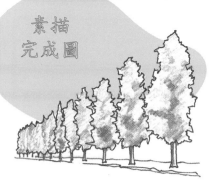

素描
完成圖

跟著描描看

Point

　先根據前一課說明的簡易製圖法畫草稿。只要順著此方法描繪行道樹，就能畫出樹木正確的高度。一邊回憶第 68 頁所介紹描繪樹冠輪廓的方法，一邊勾勒出行道樹的形狀吧！

線稿的筆順

試著畫畫看

留意視線與左右集中點的關係再畫①
▶小教會

實際畫畫看想像中的小教會，
就是學會製圖方式的捷徑

　畫建築物的時候，要先留意左右
兩邊的集中點，再畫出透視圖。由
於大多數學生都會問我該怎麼繪圖
較為理想，這邊先為各位做更詳盡
的解說。

　繪圖的訣竅在於先找出你想繪製
的線條與集中點之間的關聯性，再
下筆描繪。僅靠理論的說明就能理
解是再理想不過的狀態，但還是請
同學們一邊確認製圖的順序一邊練
習繪製，將畫圖的手感留在手上才
是進步的途徑。

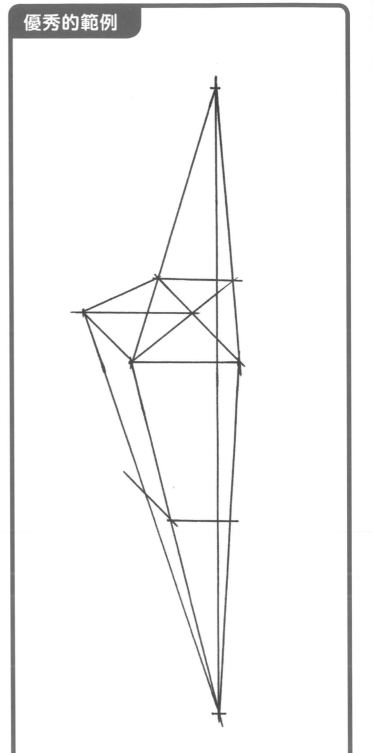

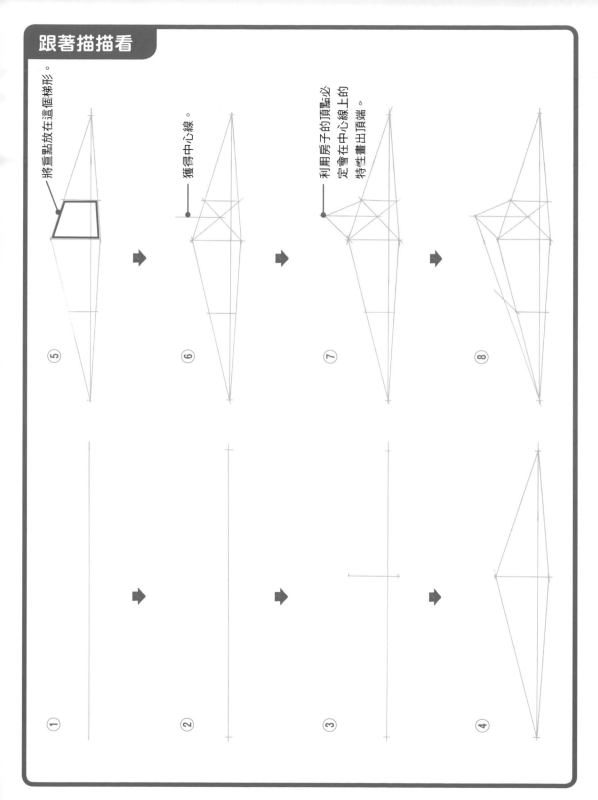

⑤ 將重點放在這個梯形。

⑥ 獲得中心線。

⑦ 利用房子的頂點必定會在中心線上的特性畫出頂端。

⑧

①

②

③

④

第 **11** 天

Lesson 4

留意視線與左右集中點的關係再畫②

▶ 小教會

藉由繪製小教會的頂塔，
了解基礎的透視表現

接續前一課的教會題材，想像教會正面有一座塔，藉此理解左右兩集中點之間的關係。

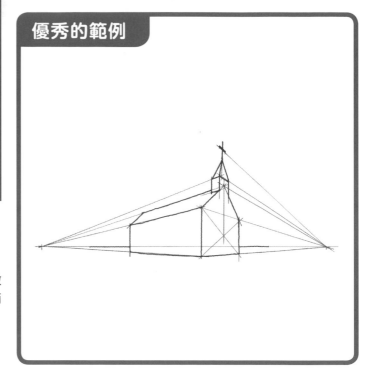

優秀的範例

草稿的筆順

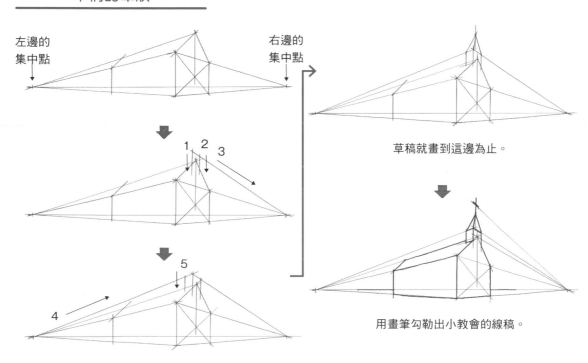

左邊的
集中點

右邊的
集中點

草稿就畫到這邊為止。

用畫筆勾勒出小教會的線稿。

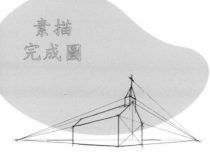

素描
完成圖

Point

　將左右兩邊集中點匯聚而成的建築物（教會），用鉛筆進行線稿的繪製。完成之後，再換色筆勾勒出建築物的線稿。

跟著描描看

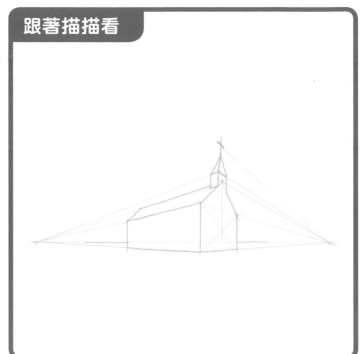

線稿的筆順

試著畫畫看

第 **11** 天 Lesson 5

畫線時留意畫面的透視感
▶ 街道一隅

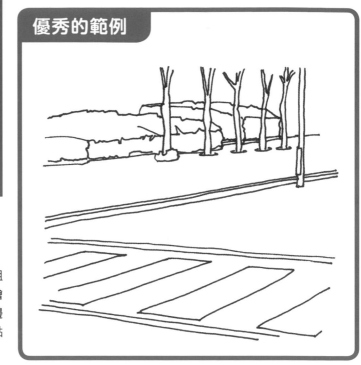

白色的斑馬線也要用透視技法描繪

　　用線條畫出由等距白色長方形組成的斑馬線時，要用透視的技法繪製。本課題材的集中點在道路右邊的遠方，因此線條要盡量往集中點的方向聚集。

草稿的筆順

修改的例子

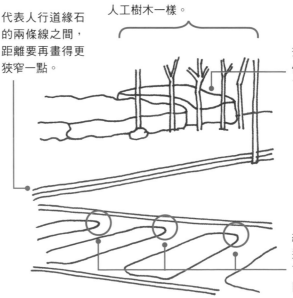

代表人行道緣石的兩條線之間，距離要再畫得更狹窄一點。

樹幹的線條過於筆直，看起來就像人工樹木一樣。

畫樹叢的線條太過呆板了。

線與線銳利連接的直角可不能畫成圓滑的曲線喔！

108

素描
完成圖

Point

　描繪街道的風景時，講求筆直地畫出斜線的能力。十字路口的斑馬線或紅綠燈、沿著道路圍起的欄杆或路燈、招牌等等，風景畫的元素相當多樣，都是令人躍躍欲試的題材。而繪畫最基本的功夫，就是畫出筆直的線條。

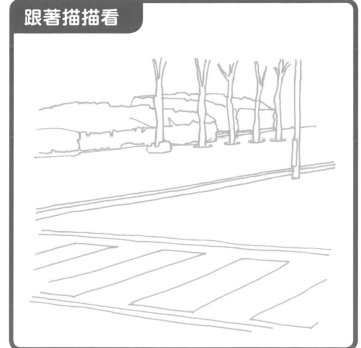

線稿的筆順

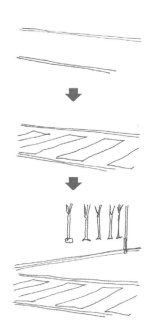

描繪向遠方延伸的道路與路人

▶ 街道

描繪人物時
要隨著距離畫出變化

　　我們總會想在描繪街道時,將路過的行人也畫進素描中,但描繪的難度卻令人感到意外。困難點在於要抓到人物站立之處的距離,並畫出適當的大小。簡略地畫出遠處的人物,近處的人物則要細緻地描繪出來。

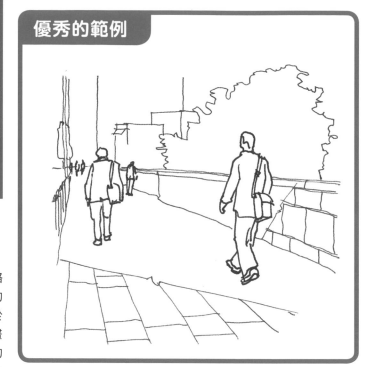

優秀的範例

草稿的筆順

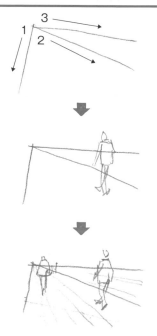

修改的例子

雖然只需描繪出人物背影的輪廓就好,但大小跟位置都不正確。再稍微畫大一點就很棒囉!

遠處人物的位置愈畫愈上面。只要在草稿中正確地畫出表現出深度的放射線,就能避免這類的錯誤。還有,畫遠方人物的素描時,盡量不要使用〇表示頭、△代表身體,兩條線代表腳等插畫般的技法喔!

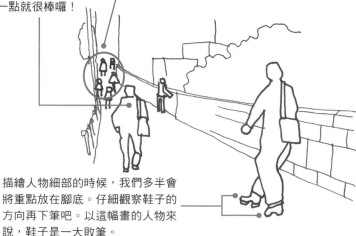

描繪人物細部的時候,我們多半會將重點放在腳底。仔細觀察鞋子的方向再下筆吧。以這幅畫的人物來說,鞋子是一大敗筆。

素描
完成圖

Point

　　如果不將人物上色，僅以線條的方式描繪時，十分需要繪製人物隨身物品的技巧。我們很難在街道上看見連包包都沒帶、雙手空空的行人，因此只要掌握描繪隨身物品線條的技術，人物整體的完成度就會更上一層樓。

跟著描描看

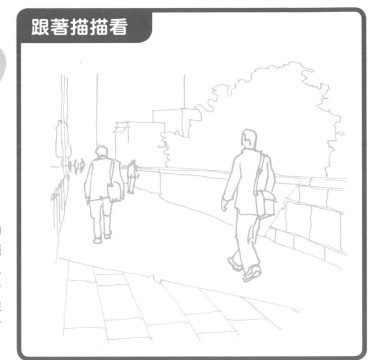

線稿的筆順

試著畫畫看

理解畫樓梯的基本概念

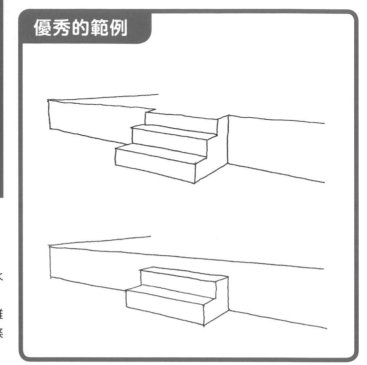

用透視法描繪
三個階層的樓梯

　樓梯是由垂直的面（豎板）及水平的面（踏板）重覆構成的圖形。本課的構圖中，樓梯後方的界線雖然超過整張畫的尺幅，實際上線條全都聚集到左邊的集中點。

草稿的筆順

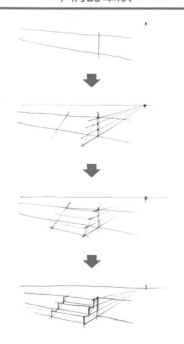

修改的例子

線條的方向要再稍微往右下方傾斜。

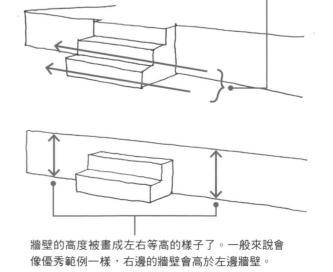

牆壁的高度被畫成左右等高的樣子了。一般來說會像優秀範例一樣，右邊的牆壁會高於左邊牆壁。

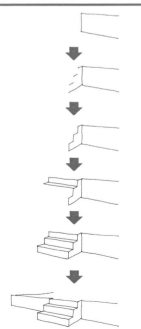

Point

這是一幅每一條線段都往左右兩邊集中點延伸的構圖。雖然畫圖時不用太過於神經質,但畫樓梯的時候若能隨時留意左右兩側的集中點會更加理想。

線稿的筆順

試著畫畫看

建築物左右兩側的集中點 也可以拿來描繪樓梯

　本課採用左右兩側各一個集中點 的構圖。無論是建築物還是樓梯， 畫線的時候都要留意兩側集中點。 在這類的題材中，線段具有十分明 確的方向性，只要稍微畫錯都會讓 看畫的人感覺到不協調。

優秀的範例

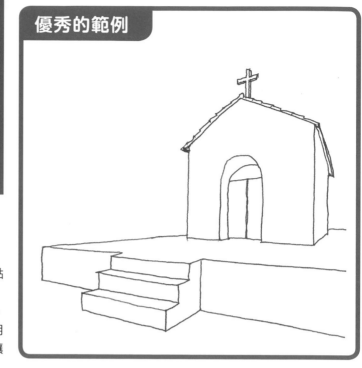

草稿的筆順

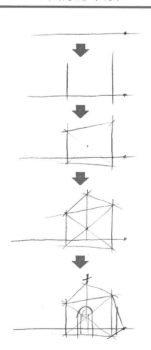

修改的例子

要再往右上傾斜才是正確的畫法。

請參考優秀的 範例，往右上 傾斜的角度要 再更大一點。

這兩邊原本合起來應該是一條筆直的線。

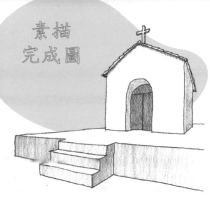

素描
完成圖

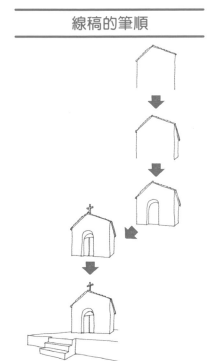

Point

這幅畫的構圖是由站在樓梯前面較低位置看過去的視角所繪製而成。在前一課的練習中已經學會了畫樓梯的技巧，因此將本課練習的重點放在描繪建築物的部分吧！

線稿的筆順

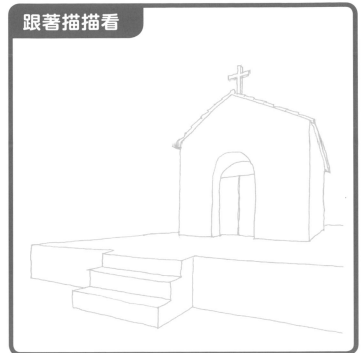

跟著描描看

試著畫畫看

第

Lesson4

12天

利用具有建築物
及樹木的風景練習
表現圖像深度

▶ 綜合練習

線條的數量不多，但無論哪一條
都要忠實呈現出畫面的透視感

　　作為綜合練習的題材，本課要利
用包含建築物及樹木的風景來練習
描繪畫面的深度。這裡應用到第
102頁樹木與第114頁建築物的
練習技巧。注意每一個物件的繪製
訣竅，挑戰看看富含透視感的風景
畫吧！

優秀的範例

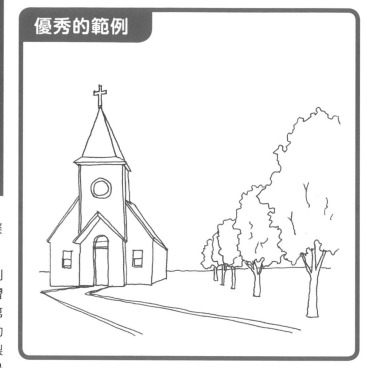

草稿的筆順

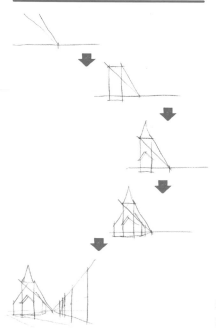

修改的例子

假設通往教會的通道是一條平坦的道路，那麼代表道路兩側分界
的線條往遠處延伸的話，會聚集在一個集中點上，且集中點應該
要位於視線水平線上的某處。在這個修改範例中，集中點的位置
遠遠偏離了視線水平線。

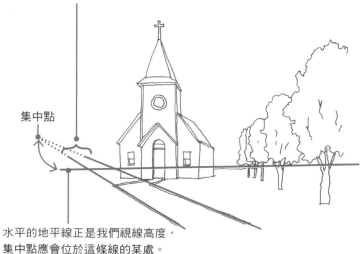

集中點

水平的地平線正是我們視線高度，
集中點應會位於這條線的某處。

素描
完成圖

Point

我們常用建築物或樹木的組合來呈現畫面的深度。在本課的構圖中，從我們面前延伸至教會的通道也是描繪的重點之一。描繪出道路寬度的兩條線也跟建築物一樣，會集中在遠處的一個點上。雖然道路與建築物的集中點不同，但集中點都會在地平線上的某處。

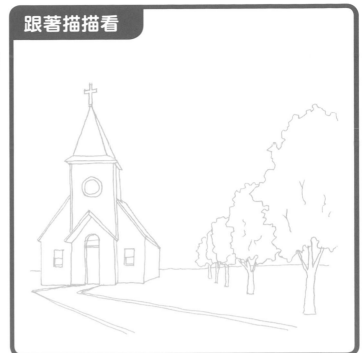

跟著描描看

線稿的筆順

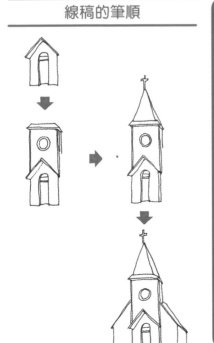

試著畫畫看

Special Lesson 兩種透視表現簡易製圖的 使用重點

　　只要掌握了畫面深度與透視感的繪圖技巧，素描時的樂趣就會大幅提升。Part4 介紹了兩種能確實畫出富含透視感的構圖法。

　　第一種是利用梯形製造出透視感的方法（第 96 頁），第二種方法則是利用集中點勾勒出具透視感的構圖（第 100 頁）。

大力推薦利用梯形製造透視感的構圖法

　　基本上兩種繪製草稿的方法所採用原理是相同的，但我會更推薦利用梯形製圖方式來畫草稿。實際上，我們在繪圖的時候，利用梯形的畫法來畫素描的頻率很高。原因在於從梯形下筆，馬上就能從梯形的對角線找到交點，從而確定描繪的物品在透視表現中的正確位置。

　　另一方面，用集中點構圖的方法需要繪製大量的斜線，不僅耗費時間，也會因為輔助線的數量可觀，使畫家在繪圖時產生混亂。

　　因此，先將梯形繪製草稿的方法學起來吧！掌握這個技巧之後，再將練習重點轉移到集中點，直到可以不費吹灰之力畫出間距相等且綿延至遠處的元素正確排列的位置。

　　另外，當各位在畫素描的草稿時，為了找出線段正確的位置，會在構圖中畫出許多條輔助線。由於輔助線的目的在於方便畫家找出線段的交點，因此筆芯的濃度不用太深。為了在畫好線稿之後乾淨俐落地擦掉鉛筆線，構圖時的下筆不要太重，畫出淡淡的鉛筆線就可以了喔！

　　繪製富含透視感的構圖時，先思考一下草稿的線條數量，再判斷要用梯形的構圖法，還是集中點的構圖法會比較適當喔！

Part 5

替圖形加上
深淺變化

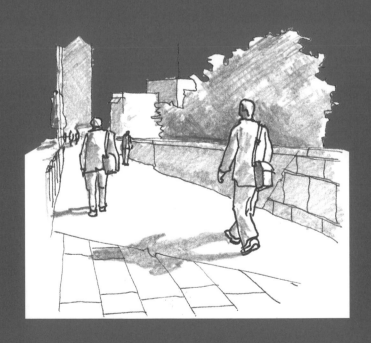

蛋糕

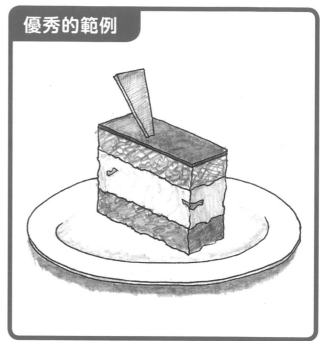

優秀的範例

　　只要為線稿增添濃淡深淺變化,就能瞬間提升畫面的立體感。塗繪的時候要特別注意區分出每個部份的濃淡表現。

咖啡杯

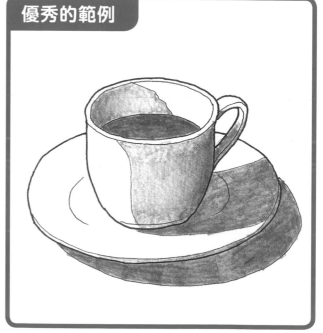

優秀的範例

　　為陰影加上濃淡表現。描繪時要清楚區分出影子的暗部以及咖啡的深淺濃度。

電池

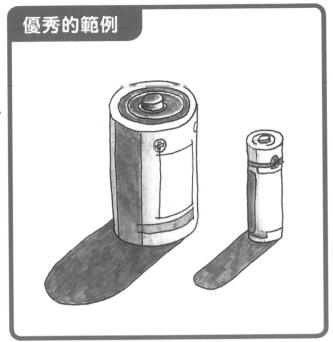

優秀的範例

在這個題材中，大小兩顆電池所照映出的影子和諧地並排在一起。只要用深濃的塗繪去表現二個影子，就能夠強調電池的立體感。事先勾勒出影子的輪廓線再進行塗繪會格外輕鬆。

手錶

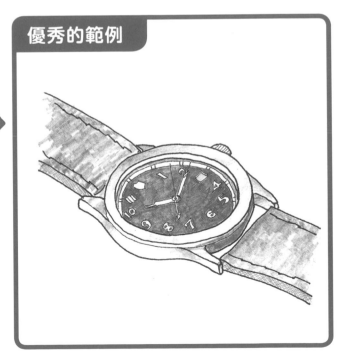

優秀的範例

將錶盤的背景色塗成深灰色，就能讓白色的數字達到浮凸的效果。牢記這一點，深濃而均勻地塗滿錶盤的背景吧。

相機

優秀的範例

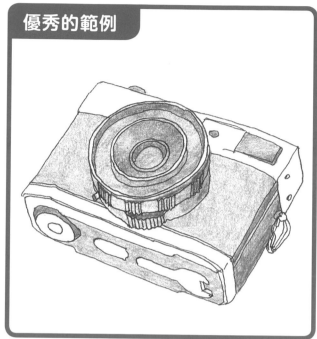

　　塗繪的時候要多留心相機機身黑色的部分，會因為光照的關係呈現出細微的濃淡表現。

蘋果

優秀的範例

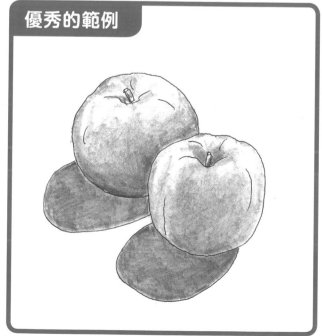

　　蘋果表面的陰影濃度會由上而下產生漸變，請利用漸層法來塗繪蘋果表面。

岩壁

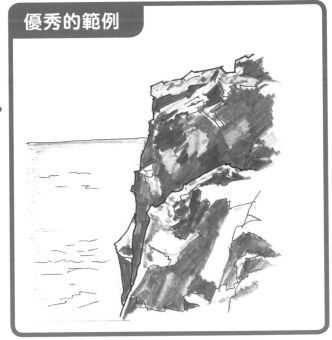

優秀的範例

　用鉛筆塗繪出岩壁凹凸不平的陡峭感。利用筆壓的輕重，呈現出岩石表面粗糙的觸感。增強筆壓用力畫較為深濃的部分。

雲

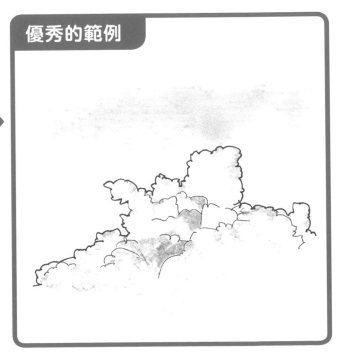

優秀的範例

　對照上圖的岩壁，雲的塗繪重點在於薄塗。一邊注意陰影的濃淡表現，一邊控制筆壓進行塗繪就會很漂亮了。

街道與古樸的街景

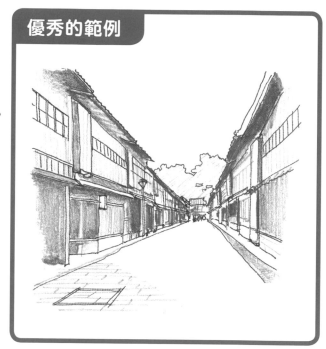

優秀的範例

　　這幅畫是許多古樸的木造商店比鄰而居的場所。塗繪木板門之際，面的部分利用筆尖上下移動製造出筆觸即可。這個方法不僅是鉛筆畫時使用，利用水彩上色時也要遵循相同方式。

人來人往的風景

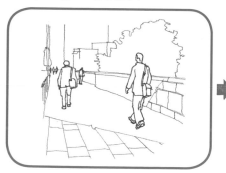

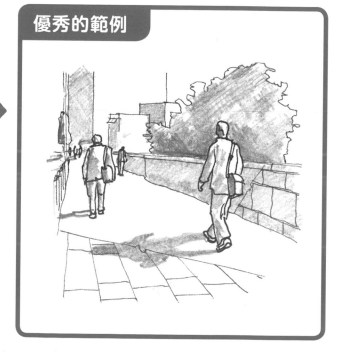

優秀的範例

　　在這個題材中，整幅圖像都是利用斜向（往右上）的筆觸進行塗繪。背景中的樹木與遠方建築物的外牆，則是採用往左上及往右上兩種方向的筆觸互相重疊的塗繪技法。

每個筆觸都馬虎不得

樓梯的練習題

優秀的範例

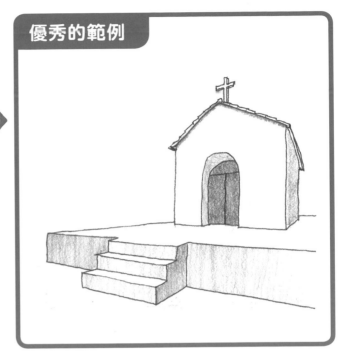

　　塗繪樓梯的時候，要在每個筆觸下足功夫。樓梯的垂直面（豎板）用上下方向的筆觸描繪會比較易於理解；樓梯水平面（踏板）的部分，留白就可以了。

綜合練習題

優秀的範例

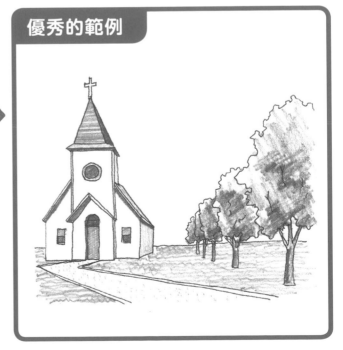

　　建築物的屋頂要用水平方向的筆觸塗繪，周圍的草皮則是用略為粗糙的筆觸進行塗繪。另外，樹木的部分則是用相交的斜線筆觸，其他的元素也要用不同的筆觸塗繪。像這樣，根據繪畫的對象改變筆尖塗繪的方向，會使畫面更加豐富。

各位還喜歡這 14 天的課程安排嗎？

也許在翻閱本書之前，大家都會賦予「基本＝簡單容易上手」的印象也說不定。舉例來說，讀者們多少都會覺得畫一條筆直的線，是一件如同吃飯一樣簡單的事情。然而，實際拿起筆畫畫看，多數人都會意外地發覺：要在不使用直尺的情況下拉出一條 20 公分以上的直線，原來是如此困難的事情。

本書所介紹的「素描基礎」是畫所有物品的基本功。只要反覆不斷地練習，就能掌握這些基本技巧。換言之，「素描的基礎」絕非是一件簡單的事情，也不是十分容易掌握的技巧。

雖說如此，這些基本技巧卻能讓你的素描技術更上層樓。達到這個目標之前，各位必須不斷地重複練習。

尤其是透視表現的課程，是強烈希望讀者們能多加練習的部分。本書中有講解過畫出梯形的對角線，藉此找出兩條對角線交點的課程對吧。在該課程中解說了繪圖的重點，那便是「希望讀者們繪畫前先理解的部分」。想徒手畫出正確的對角線之前，需要經過無數次的練習。雖然能不借外力畫出線條是最理想的狀態，但在入門的時候，用直尺輔助繪圖也無妨。在戶外寫生等情況下，為了表現出風景的廣闊與畫面的深度，也可以拿直尺當成輔助工具。

只要掌握了透視感與深度的表現技法，風景畫對你而言就是輕而易舉，屆時就能逐漸體會到素描帶給你的快樂。

穩紮穩打的練習，確實也是畫出自己所欲描繪之物（把自己想畫的東西按照真實的模樣描繪出來）的過程。描繪的同時，好好享受畫圖的樂趣吧！若讀者能在畫畫的時候反覆閱讀本書，身為作者的我將深感榮耀與喜悅。

國家圖書館出版品預行編目（CIP）資料

2週學會素描畫／山田雅夫著；曾盈慈譯. -- 初版. --
　臺中市：晨星, 2020.08
　面；　公分. --（Guide book；264）
　譯自：2週間でマスター! スケッチのきほん　なぞり
　描き　練習帖
　ISBN 978-986-5529-13-0（平裝）

1.素描　2.繪畫技法

947.16　　　　　　　　　　　　　　　　109006625

Guide Book 264

2週學會素描畫

不必靠天份，只要跟著描、照著畫，就能從0開始學會58個素描技法
【原文書名】：2週間でマスター! スケッチのきほん なぞり描き 練習帖

作者	山田雅夫
譯者	曾盈慈
編輯	余順琪
封面設計	季曉彤
美術編輯	張蘊方

創辦人	陳銘民
發行所	晨星出版有限公司
	407台中市西屯區工業30路1號1樓　TEL：04-23595820　FAX：04-23550581
	行政院新聞局局版台業字第2500號
法律顧問	陳思成律師
初版	西元2020年08月15日
初版二刷	西元2021年06月01日

總經銷	知己圖書股份有限公司
	106 台北市大安區辛亥路一段30號9樓
	TEL：02-23672044／02-23672047　FAX：02-23635741
	407 台中市西屯區工業30路1號1樓
	TEL：04-23595819　FAX：04-23595493
	E-mail：service@morningstar.com.tw
	網路書店 http://www.morningstar.com.tw
讀者專線	02-23672044／02-23672047
郵政劃撥	15060393（知己圖書股份有限公司）
印刷	上好印刷股份有限公司

線上讀者回函

定價 320 元
（如書籍有缺頁或破損，請寄回更換）
ISBN：978-986-5529-13-0

| 最新、最快、最實用的第一手資訊都在這裡 |